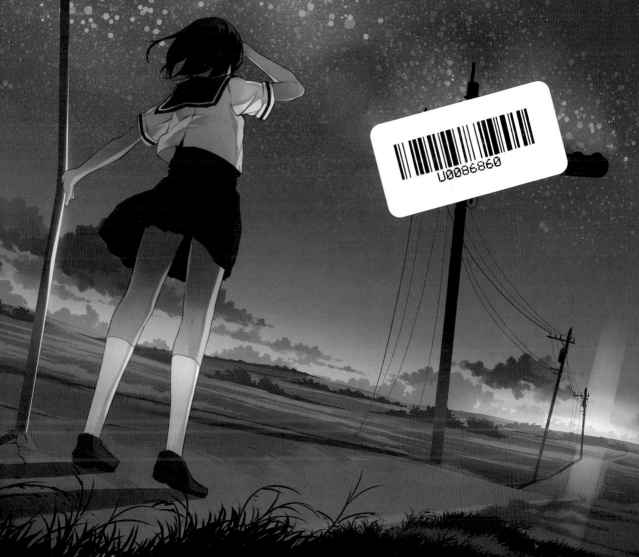

絕讚 背景插畫繪製 2

Background Illust Coloring

以攝影概念表現的描繪技法大公開

garnet 著 / 羅淑慧 譯

暢銷回饋版

本書如有破損或裝訂錯誤，請寄回本公司更換

作　　者：garnet
譯　　者：羅淑慧

董 事 長：陳來勝
總 經 理：陳錦輝

出　　版：博碩文化股份有限公司
地　　址：221 新北市汐止區新台五路一段 112 號 10 樓 A 棟
　　　　　電話 (02) 2696-2869　傳真 (02) 2696-2867

發　　行：博碩文化股份有限公司
郵撥帳號：17484299
戶　　名：博碩文化股份有限公司
博碩網站：http://www.drmaster.com.tw
讀者服務信箱：dr26962869@gmail.com.tw
訂購服務專線：(02) 2696-2869 分機 238、519
（週一至週五 09:30 ～ 12:00；13:30 ～ 17:00）

版　　次：2020 年 11 月二版一刷

建議零售價：新台幣 450 元
I S B N：978-986-434-524-3
律師顧問：鳴權法律事務所 陳曉鳴

國家圖書館出版品預行編目資料

絕讚背景插畫繪製 2：以攝影概念表現的描繪技
　法大公開 = Background illust coloring /
　garnet 著；羅淑慧譯. -- 二版. -- 新北市：
　博碩文化，2020.11
　　面；公分

ISBN 978-986-434-524-3（平裝附數位影音光碟）

1. 電腦繪圖 2. 插畫 3. 繪畫技法

956.2　　　　　　　　　　　　109014413

Printed in Taiwan

歡迎團體訂購，另有優惠，請洽服務專線
博碩粉絲團　(02) 2696-2869 分機 238、519

商標聲明

本書中所引用之商標、產品名稱分屬各公司所有，本書引用純屬介紹之用，並無任何侵害之意。

有限擔保責任聲明

雖然作者與出版社已全力編輯與製作本書，唯不擔保本書及其所附媒體無任何瑕疵；亦不為使用本書而引起之衍生利益損失或意外損毀之損失擔保責任。即使本公司先前已被告知前述損毀之發生。本公司依本書所負之責任，僅限於台端對本書所付之實際價款。

著作權聲明

前言

大家好！我是 garnet。

首先，非常感謝您購買了這本書。

本書如書名所示，乃是把重點放在繪製有人物存在的魅力性場景及背景上的插畫技巧解說書。

因為希望提供在插畫中繪製背景的基本概念給「繪製人物時，不知道該在背景中擺放些什麼」、「想繪製背景，卻不知道該從何下手」的人，所以就編寫了這麼一本書。

我的解說目標是，盡可能把繪製一張插畫時的細微步驟及上色概念等，各種細節傳達給繪製插畫的人。

另外，我還在本書中做了「從照片表現學習」這樣的嘗試，這也是此書的另一大特色。或許有人會問：為什麼插畫的解說書會跟照片扯上關係？那是因為在插畫的構圖中，有許多與照片相關的部分，同時也有許多百利無一害的部分。

在說明插畫構圖的思考方式、以插畫重現照片表現的方法等的同時，也會進一步解說相關現象所引起的結構。

這次用來作為素材的照片全都是由我個人拍攝的，並且從中嚴選出易於解說者。

除了完全沒畫過背景的人、想畫背景的人之外，相信本書也一定會有讓具有某種繪畫程度者感到「有趣」且產生新思維的部分。

那麼，請馬上打開這本書吧！

garnet

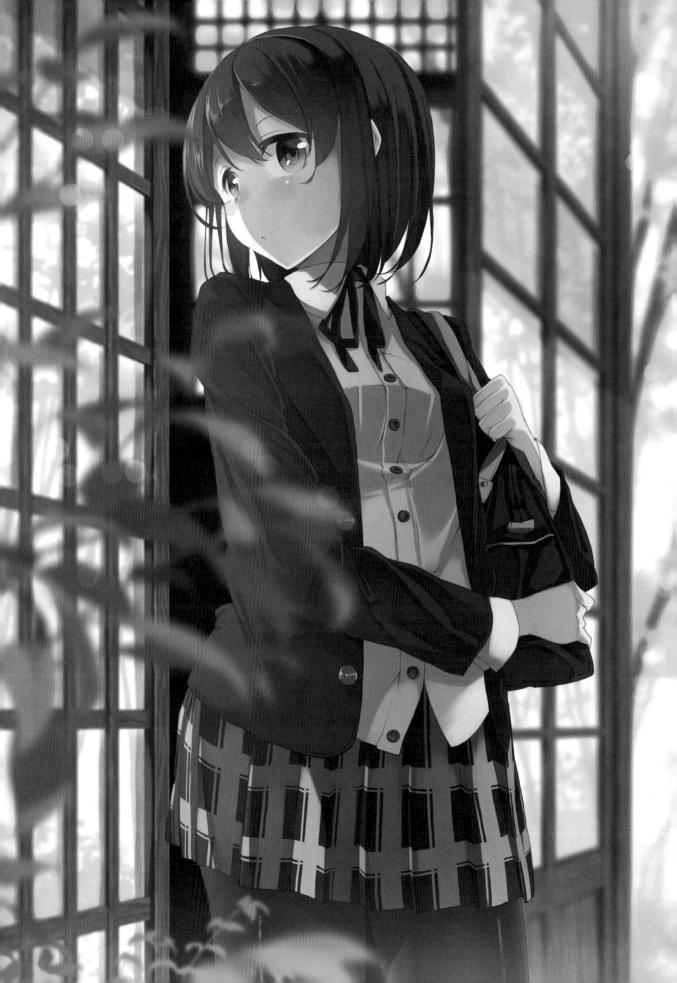

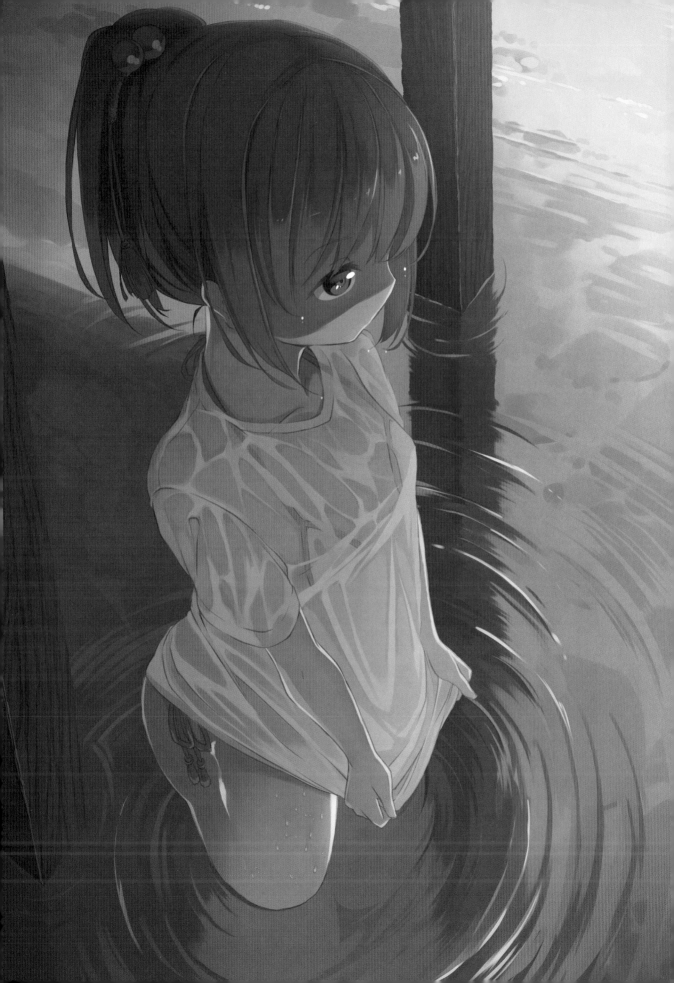

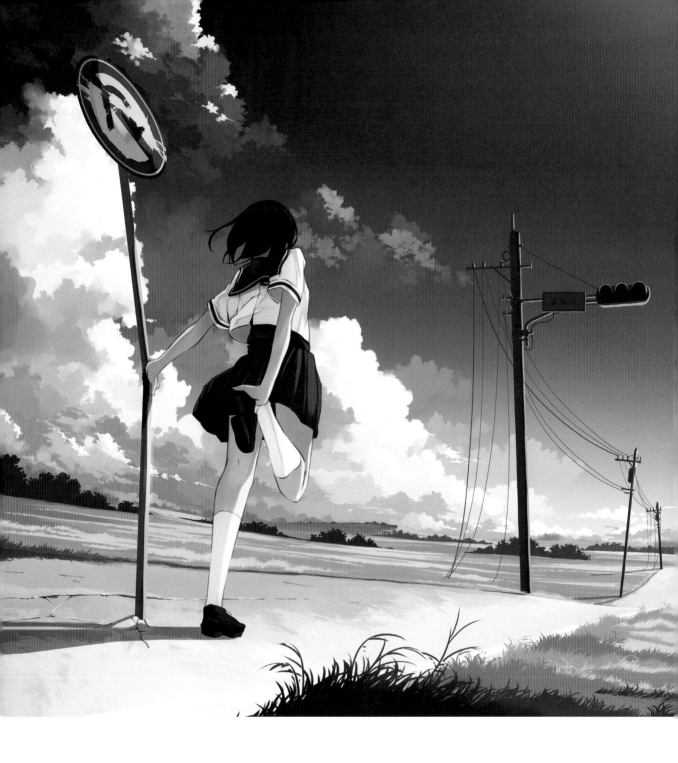

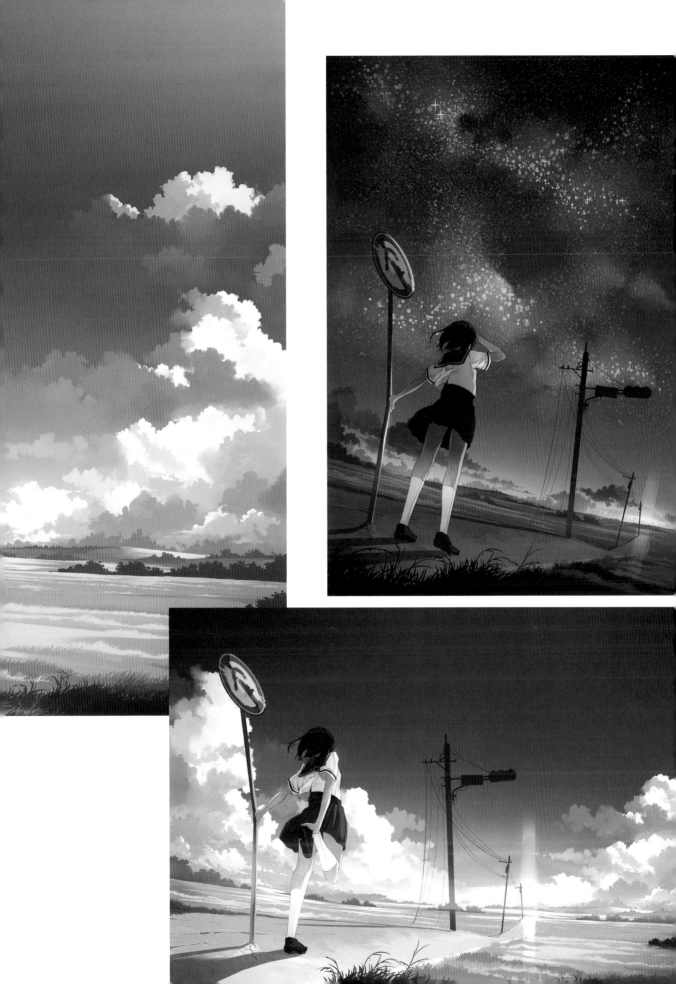

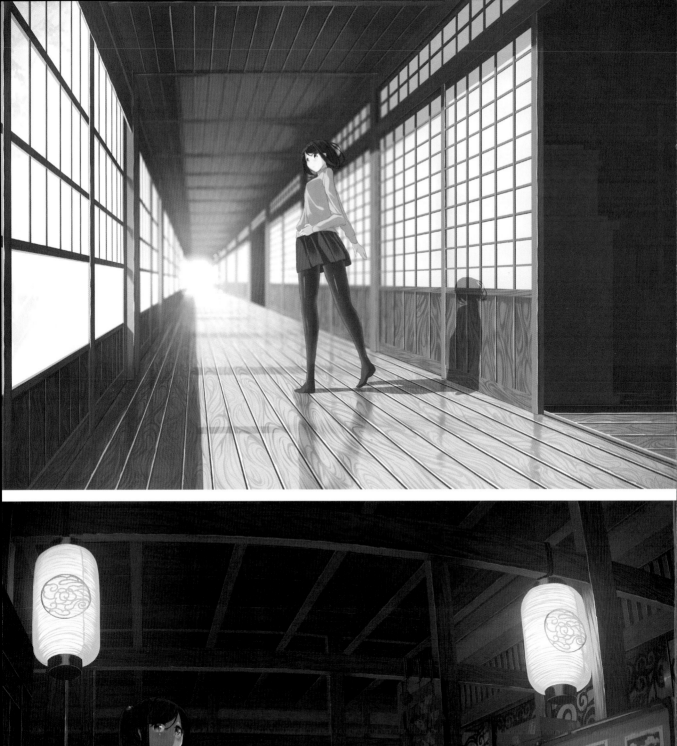
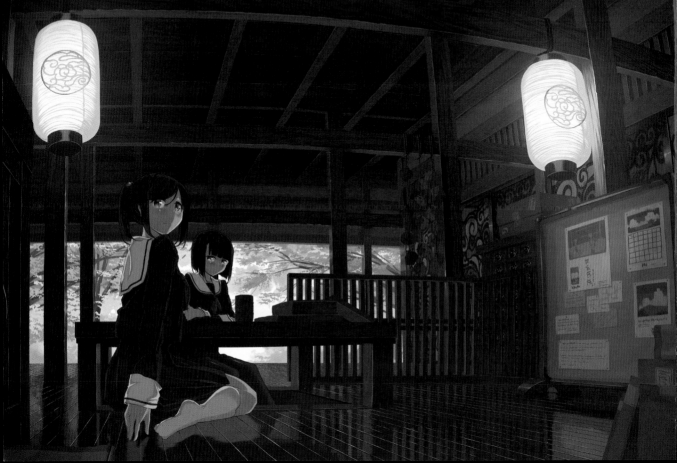

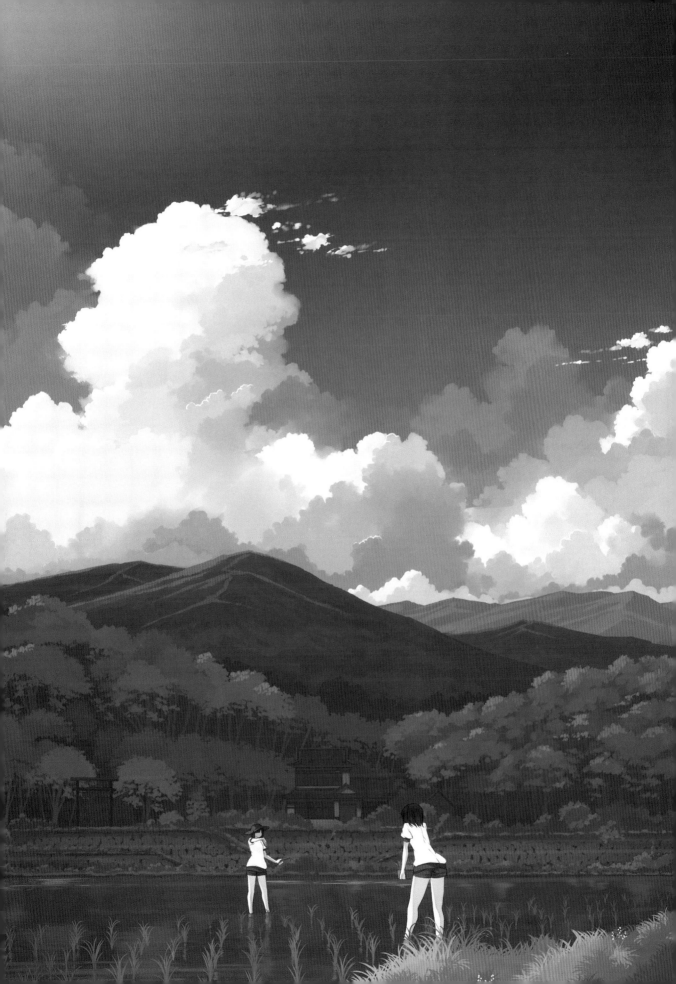

目錄

Chapter 1 相機的構圖和基礎

Chapter 2 人像的背景① 繪製正面

Chapter 3 人像的背景② 繪製俯瞰和陰影

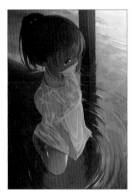

Chapter 4 繪製長廊

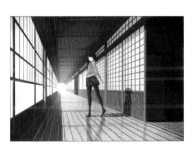

Chapter 5 繪製藍天

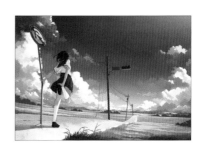

Chapter 6 繪製室內

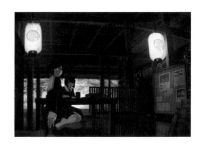

Chapter 7 繪製田園風景

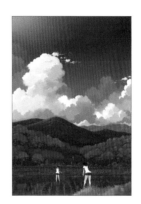

本書製作插畫的作業環境如下。

PC：SONY VAIO Fit 15A

處理器：Inter(R)Core(TM)i7-4500U CPU

OS：Windows8.1

繪圖板：Wacom Bamboo Fun CTE-650

本書的使用方法

 本書的構成

本書是將相機的表現納入在插畫中，解說自然且具協調感、魅力性的背景繪製重點。

書中所使用的軟體是「PaintTool SAI」（簡稱SAI）和「Adobe Photoshop」（簡稱Photoshop），不過。即便是其他的繪圖軟體，也可以活用本書的內容。本書經常出現的功能會在「Introduction2 繪圖用的軟體」中詳細說明。而在「Introduction3 筆刷設定」中，將會為大家介紹作者在上色或線稿時所使用的SAI筆刷設定。

透視等技巧會在「Introduction4 背景插畫的基礎」中進行解說。在此，作者將盡可能減少專業性的內容，以完成具有深度表現的上色方式及選色方法等為中心進行解說。

內容構成如下所示：
Chapter1
　　解說活用於插畫的相機表現
Chapter2、3
　　以人物為主時的背景繪製方法
Chapter4 ～ 7
　　有人物存在的魅力性背景之繪製方法

Chapter1是納入了Chapter2以後所使用的鏡頭表現。

本章以能夠活用於插畫的相機特徵為中心，挑選一旦知道了可以擴大插畫表現幅度的技巧。

Chapter2、3是如同人像照片般，以人物為主的插畫繪製方法。說明與人物調和的背景繪製方法。

Chapter4 ～ 7則是以背景為主，有人物存在的插畫繪製方法。以主要背景的深入描繪方法為中心進行解說。

另外，每章最初的「Palette」是該章中所解說的插畫標準色彩。敬請將其作為選色的參考。

 Palette

R104	R156	R221	R71
G192	G223	G245	G71
B88	B143	B187	B84

 DVD-ROM收錄內容

本書隨附的DVD-ROM中收錄了各章插畫包含圖層結構在內的Photoshop（psd）檔。除了完成的檔案之外，同時也附上了Chapter2和Chapter4的未加工背景檔。雖然有因為加工而合併的部分，但是仍可實際檢視圖層進行確認，所以敬請一併活用之。

DVD-ROM中分別收錄了可確認細部的高解析度檔案，以及供確認圖層結構用的低解析度檔案，因此敬請依照用途而使用之。

※SAI也可以開啟Photoshop格式的檔案。

DVD-ROM（haikei_DVD）的資料夾結構

| high | low |
| 高解析度檔案）連上色的細微部分都可確認 | （低解析度檔案）可確認圖層的結構 |

關於『使用DVD-ROM時的注意事項』，請詳閱DVD-ROM內的「readme」檔。

收錄檔案

◆ Chapter2

　02_portrait1.psd

　02_portrait1_haikei.psd

　　加工前的插畫（僅背景）

◆ Chapter3

　03_portrait2.psd

　03_portrait2_sabun.psd

　　延伸插畫

◆ Chapter4

　04_rouka.psd

　04_rouka_haikei.psd

　　加工前的插畫（僅背景）

◆ Chapter5

　05_sora.psd

　05_sora_sabun1.psd

　　延伸插畫　夕陽

　05_sora_sabun2.psd

　　延伸插畫　星空

◆ Chapter6

　06_shitsunai.psd

◆ Chapter7

　07_denen.psd

DVD-ROM 收錄檔案的注意事項

　本書的插畫是使用SAI為主，並利用Photoshop進行加工。

　一旦利用Photoshop檔案格式來儲存SAI的資料，部分SAI獨有的功能便無法在Photoshop中顯示，因而介紹其中的一例。

● **Mode設成「Luminosity」的圖層顯得暗淡**

　在SAI把Mode設成「Luminosity」的圖層資料，利用Photoshop開啟時，圖層的混合模式會變成「線性加亮（增加）」。此時，影像會比在SAI中顯示時看起來還要暗淡。「SAI和Photoshop的Mode差異（20頁）」中有應變方法的解說，敬請加以參考。

● **遮色片不會被套用於圖層群組**

　在SAI中，只要在Layer Set的上方製作勾選了「Clipping Group」的圖層，就會對Layer Set套用Clipping效果，但是在Photoshop中，卻無法對群組產生Clipping效果。只要把群組加以合併，Clipping就會變有效。在本書中，主要是在對人物加上光影效果時使用，不過為了維持人物的圖層分割，人物的圖層並不會進行合併，所以這一部分必須多加注意。

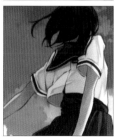 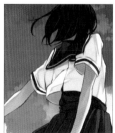

SAI　　　　　　　　Photoshop

在SAI中可看得到光散發出橘色；
而Photoshop中則顯得暗淡些。

SAI　　　　　　　　Photoshop

可清楚看到，在SAI中可見的「人物陰影」，
在Photoshop中並沒有顯示。

繪圖用的軟體

在電腦上繪製插畫的時候，必須備有軟體。從免費軟體到共享軟體，有著各式各樣的繪圖軟體，而本書則主要使用「PaintTool SAI」和「Adobe Photoshop」兩種。「SAI」用於上色，「Photoshop」則用來進行模糊等加工作業。

在此，就為大家簡單介紹本書中常見的功能。

 PaintTool SAI

「PaintTool SAI」（之後簡稱SAI）是Windows專用的繪圖軟體，是套操作性相當簡易且追求輕鬆繪圖性能的繪圖軟體。

雖然SAI沒有CMYK模式，無法支援印刷，不過SAI具有平滑的筆觸和多種可自訂的筆刷，因此深受業餘和職業插畫家的愛用。

官方網站上有試用期為期31天的試用版可供下載，分別有日文版和英文版兩種。

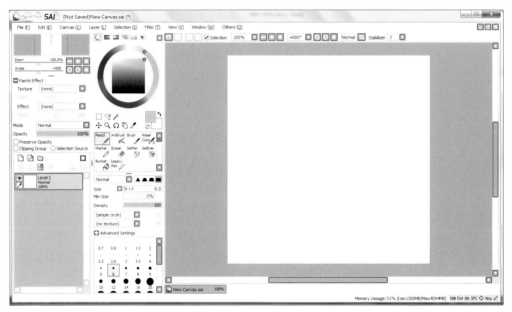

URL http://www.systemax.jp/en/sai/

■ Layer Set和Layer

繪製插畫時一定會使用到的是「Layer（圖層）」，不過SAI也具有整理圖層的「Layer Set（圖層群組）」功能。

只要對插畫的每個組件進行Layer的整理，就算Layer增加再多，仍可以清楚地進行管理。

另外，還可以對每個Layer Set進行Opacity（部透明度）或Mode（混合模式）的設定。

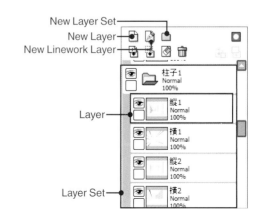

2 Layer 和 Linework Layer

SAI 有「Layer（一般圖層）」和「Linework Layer（鋼筆圖層）」兩種 Layer。

線稿、上色等繪製插畫的多數作業都可以在「Layer」上進行。由於 Layer 是由帶有色彩的點所集結構成的，因此最適合用來表現水彩或厚塗等微妙變化的色彩。

「Linework Layer」可以處理由連接控制點的曲線所構成的向量線。

即使進行線條的放大縮小等修正，畫質仍不會改變，是這種 Layer 的最大特色。

只要點選選單的〔Layer〕→〔Rasterize Linework Layer（點陣化圖層）〕，或是圖層面板的「Transfer Down Layer（向下轉寫）」、「Merge Down Layer（向下合併）」，就可以把 Linework Layer 轉換成 Layer。在此針對 Linework Layer 的工具做個簡單的介紹。

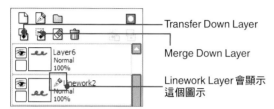

——Transfer Down Layer

——Merge Down Layer

——Linework Layer 會顯示這個圖示

※Linework Layer 無法進行轉寫或合併。

整條線稱為筆觸

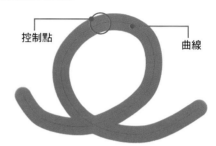

控制點　　　　　　曲線

3 Linework Layer 的工具

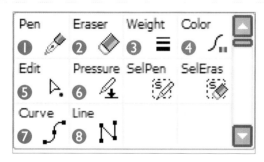

❶ Pan（鋼筆）　　　❺ Edit（控制點）
❷ Eraser（修正液）　❻ Pressure（筆壓）
❸ Weight（線條變更）❼ Curve（曲線）
❹ Color（色彩變更）　❽ Line（折線）

❶ Pen（鋼筆）

以手繪方式繪製向量線。向量線是由連接控制點和控制點的曲線所構成的線。

❷ Eraser（修正液）

功能與橡皮擦相同，可以消除向量線。

❸ Weight（線條變更）

能夠以點擊方式變更線條的粗細。

點擊線條

❹ Color（色彩變更）

能夠以點擊方式變更線條的色彩。

點擊線條

❺ Edit（控制點）

可進行控制點的移動或複製等筆觸的編輯。

在本書中主要是使用「控制點的移動」。利用「Select／Deselect」選擇多個控制點之後，也可以同時進行移動。

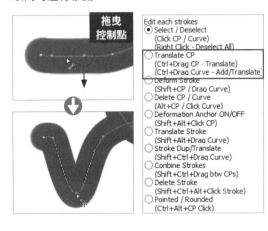

❻ Pressure（筆壓）

選擇控制點，並藉由左右的拖曳可以變更線條的粗細。

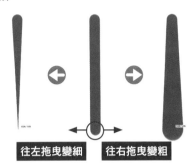

❼ Curve（曲線）　❽ Line（折線）

可繪製曲線和直線。曲線可使用滑鼠畫出正圓。「POINT 用「SAI」繪製正圓（107頁）」中有詳細解說。

4 Mode

Mode是可以對各Layer賦予各種效果的功能。

「Multiply（色彩增值）」是把上方的圖層色彩套在下方的圖層上。

可做出強光表現的「Luminosity（發光）」，則是套用上與Multiply相反的亮光。本書中主要使用「Luminosity」和「Multiply」兩種Mode。

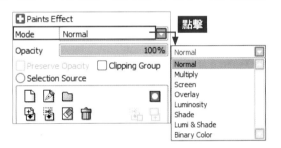

【Multiply】 在背景的上方利用「Multiply」套上灰色的範例。
設定為「Multiply」的灰色部分和下方的背景交錯融合，形成色彩重疊的表現。

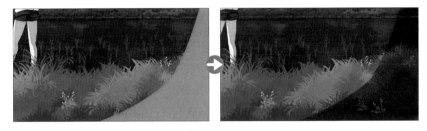

【Luminosity】 在背景的上方利用「Luminosity」對畫面中央套上淡粉紅色的範例。
設定為「Luminosity」的粉紅色部分和下方的背景交錯融合，形成光芒般的表現。

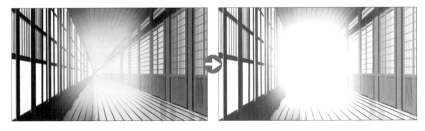

5 Clipping

避免超出填色範圍的上色方法有「Preserve Opacity（保護不透明度）」和「Clipping Group（依下方圖層剪裁）」兩種方法。

・Preserve Opacity：圖層的透明部分無法描繪。

・Clipping Group：僅有與下方圖層重疊的填色範圍會顯示出色彩。

【Preserve Opacity】

【Clipping Group】

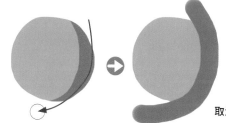

取消勾選時可看到的線條。

6 Scratchpad

決定插畫色彩的時候，首先要在畫面中以主要的色彩製作基本的調色盤。例如面積廣大的天空藍，或是樹木的綠色等色彩。

雖說是基本的調色盤，不過這裡的調色盤並不是指所有插畫的基本，而是指決定該插畫的標準色彩。標準色彩要注意避免使用差異過大的色彩，藉此使插畫更顯自然。

另外，利用基本調色盤混合色彩，也能讓選色變得更加輕鬆。下圖是比較極端的範例，左邊是直接用紅色上色的插畫，右邊採用的紅色則混搭了環境色彩中的藍色。感覺右邊的插畫和背景較為調和。

混合色彩時最方便的工具就是「Scratchpad（色彩暫存器）」。只要點選選單中的〔Window〕→〔Scratchpad〕，就可以顯示Scratchpad。

如此就能夠像平常在畫布上描繪那樣，利用筆刷工具進行混色。

只要在Scratchpad上方點擊滑鼠右鍵，就可以摘取製作的色彩。

Adobe Photoshop

「Adobe Photoshop」(之後簡稱Photoshop)是加工照片(照片修整)用的高性能軟體。

Photoshop備有專為繪製插畫所必需的功能,同時還能實現各種不同的加工,所以使用這套軟體來進行完稿的人很多。

在本書中利用了Photoshop來進行模糊的處理等作業。

URL http://www.adobe.com/tw/products/photoshop.html

SAI 和 Photoshop 的 Mode 差異

SAI的Mode「Luminosity」儲存成psd檔,並以Photoshop開啟後,會變成「線性加亮(增加)」。此時,看得到的色彩會比在SAI中所看到時還要暗淡。

雖說只要先在SAI中把圖層加以合併即可,但是在維持圖層的狀態下,直接利用Photoshop進行作業的情況也不少。

這個時候,只要雙擊「線性加亮(增加)」的圖層,並取消勾選圖層樣式的「透明形狀圖層」,就可以表現出與SAI所看到時幾乎相同的色調。

在SAI繪製的插畫

用Photoshop開啟的插畫

1 調整選取範圍

　　背景從對焦的位置開始偏離後會逐漸模糊（29頁）。在本書中，這種效果是使用「調整邊緣」來進行選取範圍的調整，並利用模糊的方式來加以表現。

　　製作選取範圍後，從選單選擇〔選取〕→〔調整邊緣〕。

　　選擇後會出現對話框，所以要一邊透過檢視來確認一邊調整成逐漸模糊的樣子。

　　透過檢視，選取範圍以外的部分會顯示為白色。

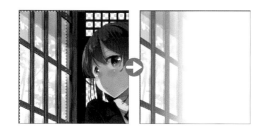

2 模糊

　　Photoshop備有各種不同的模糊濾鏡。要從選單的〔濾鏡〕→〔模糊〕進行選擇。在本書中主要是使用「高斯模糊」和「鏡頭模糊」。

「高斯模糊」是使畫面或選擇範圍均一模糊的濾鏡。

可以利用對話框的滑桿來調整模糊的大小

「鏡頭模糊」可進行各種設定，所以可做出宛如用相機拍攝般的自然模糊效果

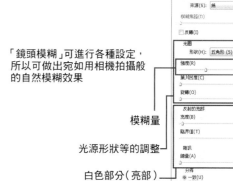

模糊量

光源形狀等的調整

白色部分（亮部）的調整

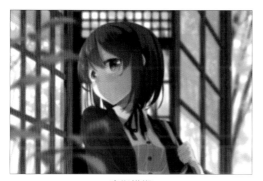

高斯模糊

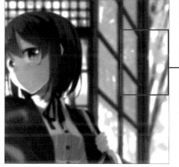

鏡頭模糊

進一步強調白色部分的模糊

21

筆刷設定

　繪圖軟體備有可自由改變設定、製作原創筆刷的功能。

　本書在利用SAI繪製插畫時，製作了原創的筆刷。

　以下是在本書中經常出現的筆刷設定。敬請加以參考。

 深入描繪所使用的筆刷

　進行雲或森林等的深入描繪時所使用的基本筆刷。

　人物線稿用的筆刷。

　可畫出宛如用鉛筆繪製般的輕描線條。

【舊水彩】

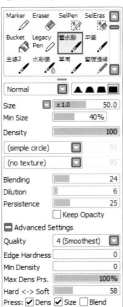

【平筆】

【主線2】

【舊水彩】

【平筆】

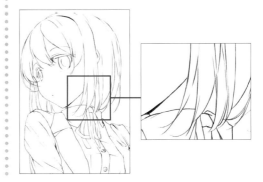

 繪製較細物件時的筆刷

使用在Chapter7的7-6步驟 6 中繪製草時的筆刷。不光是草，希望做出有滲色邊緣的柔和上色時，也可以加以活用。

使用在宛如將樹葉或草一根根地深入描繪般的時候。為了畫出接近草的形狀，而採用「Min Size」的設定。

【柔軟邊緣的筆刷】

【平筆】

使用在Chapter7的7-5步驟 6 中繪製石牆時的筆刷。希望表現鮮明輪廓的堅硬邊緣時，也可以加以活用。

【堅硬邊緣的筆刷】

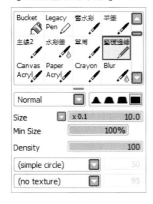

Point
筆 刷 的 製 作 方 法

只要在筆刷工具的空白處點擊滑鼠右鍵，就可以在SAI中建立原創筆刷。如左下圖般會出現幾個基礎的筆刷，因此從中挑選喜歡的筆刷。

只要取上任意名稱，更改成喜歡的設定即可。雙擊筆刷之後，就可以變更筆刷的設定。

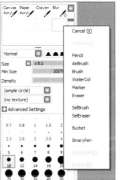

背景插畫的基礎

繪製背景時經常聽到「透視」。不過,有聽過卻不瞭解詳細的人也很多。繪製背景的時候,如果背景看起來很扁平化,或是人物飄浮起來,豈不是會讓插畫顯得十分不自然嗎?這個時候,最重要的關鍵技巧就是「遠近畫法」。「透視」是遠近畫法的一種技巧,是種讓插畫產生深度,看起來更具立體感的技巧。

在此,為大家簡單說明所謂的遠近畫法。

 透視圖法

所謂的「透視圖法」是表現遠近感所使用的方法。「透視(Perspective)」是各種遠近畫法的總稱,而動畫或插畫中的「透視(Pers)」就是指這種透視圖法。

繪製透視圖的時候,有幾個必須考量的部分。

那就是「消失點(Vanishing Point,VP)」和「視線高度(Eye Level,EL)」。

● **消失點**

物品距離得越遠,看起來越小。作為基準的所有平行線(只要想像鐵路軌道等景象,就可以清楚了解)看起來就像是朝消失點聚集一般。平行線的寬度化為0的那一點,就稱為「消失點」。

● **視線高度**

就照片而言,所謂的「視線高度」指的是以相機的高度(當下自己的視線高度)為標準,而從該處直視時的水平面,就是水平線。

就拿視線高度160cm的人物的視線高度來說,該水平線的高度就是160cm。

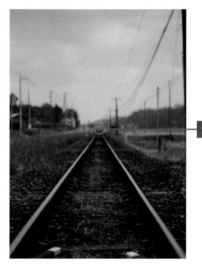

消失點

另外,很多人都說視線高度=地平線,但嚴格來說,還是有所差異。

下張圖是從200m的高樓俯瞰街景的照片。這種情況時,視線高度就是位在200m上的水平線上。物品位置高於視線高度的構圖是仰視構圖,低於視線高度的構圖則是俯視構圖。

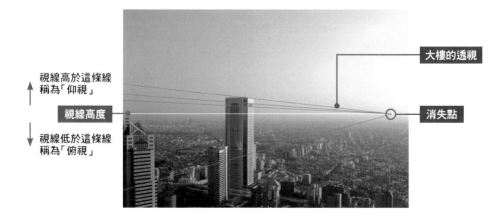

視線高於這條線稱為「仰視」

視線高度

視線低於這條線稱為「俯視」

大樓的透視

消失點

透視圖法有「一點透視圖法」、「二點透視圖法」、「三點透視圖法」和「零點透視圖法」。

●一點透視圖法

從正面看畫面內的目標物時的繪圖方法。描繪規律且持續的道路等時候，特別有效果。

●二點透視圖法

把視線從一點透視圖的視線稍微挪移，從斜側面看目標物時的繪圖方法。

畫面上的左右有消失點，使用在繪製建築物等的時候，特別有效果。

雖然說是「二點」透視圖法，不過可以在視線高度上設定幾個消失點，就連實際街道不光是消失點只有二點的情形也很常見。

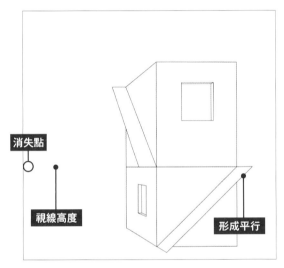

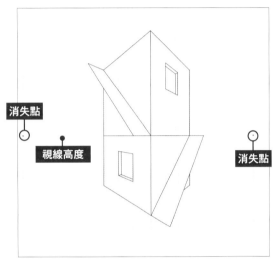

●三點透視圖法

從二點透視圖法的視線仰視或者是俯視時的繪圖方法。由於加上左右兩邊之後，也必須考量到縱線的消失點，因此會變得較為複雜。

因為是仰視或俯視的構圖，所以在繪製動態構圖時特別具有效果。

●零點透視圖法

零點透視圖法是指，在描繪高山等自然景象時不採用消失點，利用遠處的景物更小、近處的景物更大，以及色彩的使用方法等來表現遠近感的方法。

本書 Chapter7 的插畫就是採用零點透視圖法，在不採用消失點的情況下，描繪高山的背景。

只要使用下一頁所介紹的「色彩遠近法」或「空氣遠近法」，就算不使用透視圖法，仍可表現出景象的遠近。

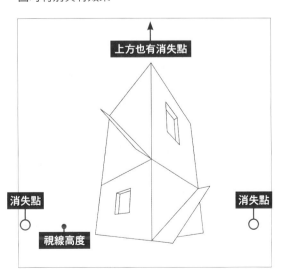

●空氣遠近法

所謂的「空氣遠近法」是指，距離越遠就越容易受空氣影響，色彩就越淡，同時會有看起來像是和周邊色彩混合在一起般的模糊現象。

藉由近物的繪製要色彩鮮明、輪廓確實，而遠物要做出偏藍色且模糊化的表現，就可以表現出遠近感。

Chapter7的插畫就是使用這種「空氣遠近法」來進行色彩的挑選。遠處的高山不採用綠色，而是利用混合了天空色彩，同時飽和度比天空更低的藍色來進行上色。

下方的2張圖片也是空氣遠近法的範例。

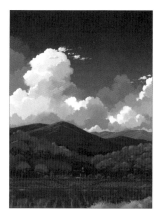

這是Chapter7所繪製的背景，可清楚看出越偏向遠處，高山的色彩就越偏藍白且模糊。

因為受到空氣的影響，所以遠處的景物會因周遭的色彩而變成較為模糊的色調。
因為空氣是略帶粉紅色的白，所以遠處的山景也會呈現出略帶粉紅的色調。

可清楚看出，隨著景物變遠，就會呈現出帶有藍色調的高明度色彩。

●色彩遠近法

活用色彩持有特性的遠近法。

色彩可分成紅、黃、橘等暖色系，以及綠、藍等寒色系。

將這兩種色彩排列在相同位置時，感覺暖色系的紅看起來比較前面。

以上就是遠近法的概略，不過遠近法還有更為嚴謹的規則。在本書中僅以「基本知識」這樣的程度來簡單介紹遠近法。

有時候自由改變透視和色彩等，不受限於遠近法的做法，也能夠呈現出不錯的插畫作品。但不管如何，把這些知識當成畫出自然背景的訣竅，並且牢記在心中，才是最重要的事情。

Chapter 1

相機的構圖和基礎

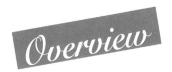

相機的構圖和基礎

　　當決定背景插畫的構圖時,常會有不知道該從哪裡下手才好的情況發生。這時候,有個如同拍攝照片般決定構圖的描繪方法。

　　希望繪製以人物為主的插畫時,背景該怎麼處理?或者相反地,以背景為主時,那又該怎麼處理背景?光是知道構圖中有什麼不自然的景物,就能夠讓構圖更加地扎實。

　　本書是針對各插畫所使用過的相關技法來解說。在 Chapter1 中,將在進行各章節的詳細解說之前,說明「插畫中可活用的相機基礎知識」。

　　在本書刊載的插畫中將主要使用的技巧分成下列三種,並輔以插畫和實際照片等進行解說。

1-1　相機的基本
　　說明視角、散景或光圈等,在本書中經常出現的用語。
1-2　視角和構圖
　　更進一步解說 1-1 所解說的視角內容。
1-3　在插畫上使用散景
　　解說使用散景的效果。

1-1 相機的基本

▌視角

　　說到照片的時候,經常會出現所謂的「視角」。視角是指顯像的光景範圍。根據使用的鏡頭,可以攝入各種不同的寬廣度,視角一般分類成「廣角」、「標準」、「中望遠」、「望遠」等幾種。相機會利用「焦距」判別視角。所謂的焦距是指底片平面(數位相機則是影像感測器平面)到鏡片中心之間的距離。顯像的範圍大小,就取決於這種焦距的差異。

　　從右圖中可清楚看出,焦距越長,畫面就會變得越小。所謂的視角是被攝體的顯像範圍,從該範圍攝入的光會顯像在底片上。

　　隨著視角變得狹小,顯像的範圍也會變得狹小。

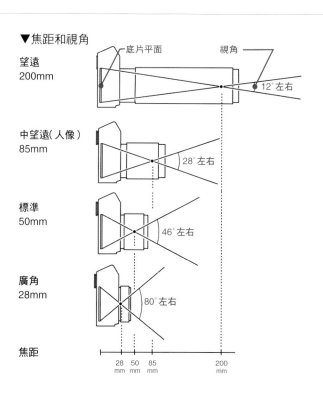

▼焦距和視角

底片平面　視角

望遠
200mm
12°左右

中望遠(人像)
85mm
28°左右

標準
50mm
46°左右

廣角
28mm
80°左右

焦距

28mm　50mm　85mm　200mm

在本書中有很多是以這種鏡頭的分類進行解說。鏡頭的顯像範圍就如下圖所示。透過該圖就能清楚地了解顯像範圍有著極大的差異。

如果是活用背景的插畫，「廣角」和「中望遠」則別具效果。本書將針對這兩種鏡頭，輔以插畫來進行解說。

▼焦距和名稱

焦距	名稱
28mm	廣角
50mm	標準
85mm	中望遠（人像）
200mm以上	望遠

※焦距是以35mm底片換算而成的數值，數位相機則有不同的情況。

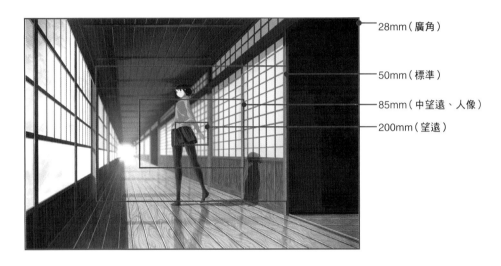

—28mm（廣角）
—50mm（標準）
—85mm（中望遠、人像）
—200mm（望遠）

2 散景

在利用單眼相機所拍攝的照片中，有時會讓對焦部分以外的背景或前景呈現模糊的情況，這種情況稱為「散景」。

散景和因物體移動所產生的「手震」、不經意的「失焦」、特殊鏡頭之光學特性的「漏光」等不同。

在過去的照片中，這種模糊背景或前景的做法並不常見，不過，最近把這種「背景散景」當成作品表現的一部分的做法則有增多的趨勢。在插畫中，這種做法也成了比較新穎的表現方式。了解散景的特性，並且在插畫中採用散景的做法，可以讓插畫的表現幅度更加擴大。

只要「景深」變淺，就可以在照片上產生散景的效果。在打開鏡頭光圈（30頁）等的情況下，經常可以看到納入較多光源的情況。廣角鏡頭的景深比較深，相反地，望遠鏡頭的景深則比較淺。

▼產生散景（景深變淺）的情況

	焦距	光圈	至被攝物的距離
景深	長	打開	較短

下圖是景深較淺的照片範例。

散景量逐漸增大　　只有這個範圍對準焦距

Point
所謂的景深

所謂的景深是指對焦部分的大小，對焦範圍越大，就能表現出較深的景深。

3 光圈

所謂的光圈是調整進入鏡頭內的光量的遮蔽物。

縮小鏡頭可以讓畫面描寫更細微，同時讓對焦部分拍攝得更清晰。當周圍較明亮的時候，光圈具有減少光量的作用；但在繪製插畫的時候，則不需要過度思考這個問題。

光圈的構造是利用縮小「光圈葉片」的方式來減少光的攝入量。這種光圈葉片的數量會影響到「散景」。

例如，在光圈開放的狀態下，點光源會變成圓形的散景。光圈縮小時，點光源則會因光圈葉片的數量而形成多角形狀的散景。

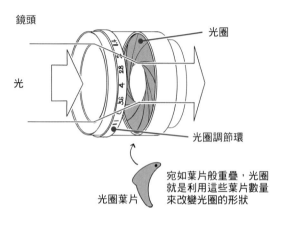

鏡頭
光圈
光
光圈調節環
光圈葉片
宛如葉片般重疊，光圈就是利用這些葉片數量來改變光圈的形狀

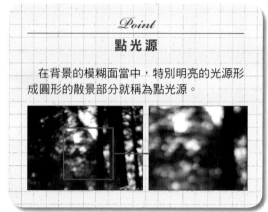

Point

點光源

在背景的模糊面當中，特別明亮的光源形成圓形的散景部分就稱為點光源。

4 其他的相機特色

● 暈影

廣角鏡頭上常見的現象，拍攝照片時，有時四個角落會變暗。由於底片面中央與邊緣的光射入角度各有不同，因此當邊緣無法充分照射到光的時候，就會產生邊緣變暗的現象。來看看實際拍攝後的照片吧！從下圖中可清楚看到四個角落變得陰暗。

● 失真

拍攝照片時會有在影像或色彩上發生歪斜或模糊的情形，這種現象就稱為失真。失真的種類有很多種，而Chapter6（133頁）中使用的是「桶形失真（ Barrel Distortion ）」。

試著在剛才的照片上畫出輔助線後，就可清楚看出影像稍微朝外側偏移。

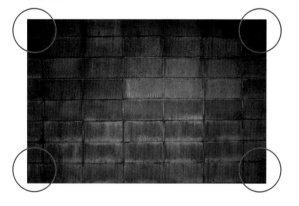

魚眼鏡頭也會呈現出相同的現象。

這些是照片上的「鏡頭特性」，所以除非用相同的鏡頭、盡量透過設定去拍攝照片，否則應該很難消除這種現象。

● **光斑和鬼影**

　　所謂的光斑是把鏡頭朝向太陽等明亮光源時，明亮光源在鏡頭內產生複雜反射的現象。

　　一旦發生光斑，也會在明亮光源以外的部分上顯露出該光源，而形成對比低下的照片。

　　如何在照片上抑制光斑是很重要的事情，但是在插畫的繪製上，如果可以有效配置沒有覆蓋到主體的光斑，就能夠增加插畫的臨場感。

　　鬼影也是光斑的一種，形狀和一般的光斑不同，其主要的特徵就是圓形等明顯的形狀。當太陽明顯位於畫面內部時，最具象徵性的描繪就是鬼影。

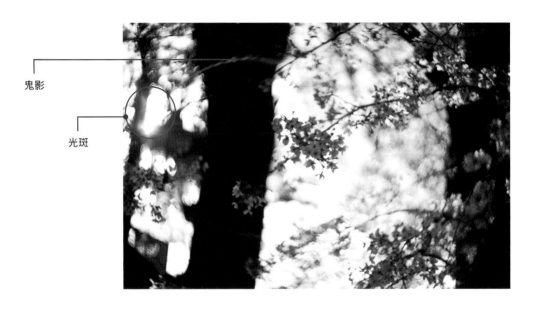

鬼影

光斑

1-2 視角和構圖

構圖和視角的關係

　　現在，把1-1中所解說的相機基礎套用在插畫來思考。

　　決定插畫的構圖時，最重要的事情就是決定一個描繪的對象。配合該對象來設定視角，並透過草圖的裁切，讓構圖的構成更加自然。

　　比較淺顯易懂的區分方式有「以人物為主」及「以背景為主」這兩種情況。

　　當然，光靠這個並非是決定構圖的所有要素，不過在本書中將針對這兩個進行解說。

● **以人物為主時，採用中望遠**

　　把人物配置在中央附近，並且如字面所寫的，以人物作為插畫主角。如果在這裡過分強調背景，畫面就無法一致，並導致插畫的魅力減半。

　　在此，背景必要的元素有「清楚人物位在哪裡的場景」、「使人物更為醒目的構圖」這兩種。

● **以背景為主時，採用廣角**

　　人物是構成背景的元素之一，而並非主角，因此當人物為必要時，做到配置的程度即可。在此必要的元素是「展現出寬廣立體感的畫面」。

　　基於上述的考量，以人物為主角時，焦距85mm左右的「中望遠」為佳；以背景為主角時，則焦距28mm以內的「廣角」較為適當。

之所以不選擇「標準」和「望遠」是有理由的。在「標準」鏡頭中，不管是望遠還是廣角，都具有可繪製出各種插畫的特徵，但是如此一來，可以繪製的範圍太大了，在還沒有確定好構圖的階段中，反而會猶豫不決，不知道該畫什麼才好。

就如1-1中所說明的，「望遠」鏡頭是非常狹小的視角。這個很適合描繪遠處的鳥等場景，但是想要以人物為主時，視角則會顯得太過狹小。

2 視角的特色

決定好「以人物為主」或「以背景為主」的視角後，接下來就利用相同的圖片，分別針對各自的視角特色進行說明。

以大方向來說，「廣角較廣、望遠較窄」這樣的觀點是沒有問題的，但是仍有一個關鍵性的差異之處，那就是「望遠鏡頭是擷取用廣角鏡頭所拍攝的照片的中央部分」。

請參考下方的照片。左邊是用28mm的廣角鏡頭所拍攝的照片，這張擷取廣角鏡頭中央部分的照片，就是用望遠鏡頭拍攝時的範圍。用紅色框起的部分就是用中望遠的85mm拍攝時的視角。

▼在相同場所，以不同焦距的鏡頭所拍攝的照片

廣角（28mm）　　　　　　　　　　中望遠（85mm）

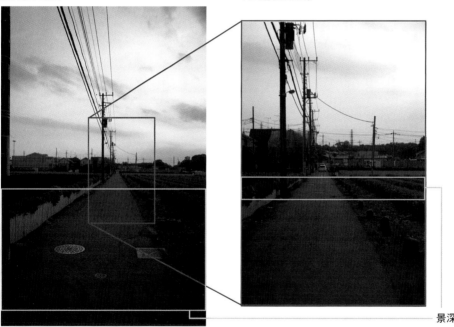

景深的範圍

3 透視的壓縮

在此針對透視的壓縮進行說明。試著在右頁上方照片的電線桿位置上賦予綠色的標記。實際上理應等距豎立的電線桿，在照片中因為朝著畫面內部延伸的關係，而使間距看起來變得狹窄。

這種畫面壓縮的現象稱為透視，因為朝著消失點延伸，所以就算是相同大小的物體，也會呈現出看似間距狹窄般的狀態。

從這裡可清楚看到，用85mm的中望遠尺寸裁切之後，畫面內的電線桿幾乎呈現被壓縮的狀態。

實際上，當我們用肉眼看的時候，也會出現相同的現象，所以只要稍加注意，應該就不難理解。

▼變遠之後，透視呈現壓縮的狀態

廣角（28mm）　　　　　　　　　　　中望遠（85mm）

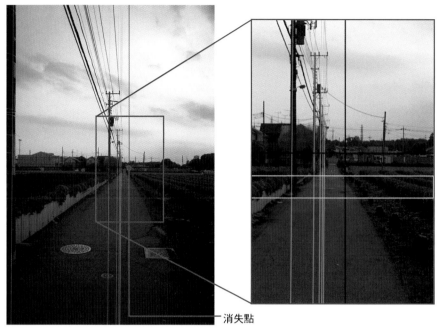

消失點

4 散景的範圍

　　在畫面中央，距離拍攝地點4～5m的地方配置人物或物品（主角）。

　　使用廣角鏡頭的話，會如同左下般將風景完整攝入，而人物成為風景的一部分。由於景深也很深，同時焦距也對準了畫面整體，因此可以輕易了解包含背景在內的場景。

　　以中望遠鏡頭的範圍進行拍攝時，背景會因為景深變淺而添加模糊。隨著背景進一步模糊化後，主角就會變得更加醒目。在以人物為主的插畫中，非常容易營造出立體感和空氣感。

　　基於以上的理由，本書將在以背景為主的繪製中採用「廣角鏡頭」的構圖；以人物為主的繪製則採用「中望遠鏡頭」。只要把這些概念記在腦海，在閱讀解說的同時，應該可以了解背後的涵義。

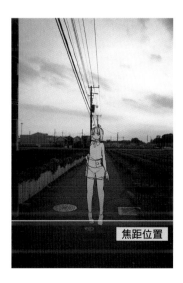

焦距位置

焦距位置在畫面外

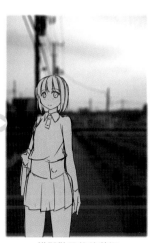

模擬散景後的狀況

 ## *1-3* 在插畫上使用散景

▌ 有效使用散景

前面針對散景和光圈做了基本作用的說明。那麼，在插畫中又該如何表現這些效果呢？

基於景深的關係，廣角鏡頭很少使用散景，但是中望遠鏡頭則散景的使用相當頻繁。接下來就為大家解說此時的散景繪製方法。雖然在各Chapter中都會進行相同的解說，然而在此仍先做個簡單的說明。

●後散景、前散景

後散景、前散景會隨著偏離景深（對焦的範圍）而逐漸增大。請參考前述景深較淺的照片圖（29頁）。

●點狀散景

點光源（30頁）模糊時所呈現的球狀散景稱為「點狀散景」。點狀散景的發生有兩種，其一是物體自身所發出的光呈現模糊；其二則是在逆光條件下所漏出的光，或者是物體上所反射的亮光部分等。下圖是點狀散景的範例。在插圖上為了提高表現，因此會積極地使用點狀散景。點狀散景的形狀除了圓形之外，還有各種多角形狀。點狀散景的形狀會因光圈（30頁）的形狀而有所不同。

自身發光的點狀散景

反射光芒的點狀散景

▌ 插畫上的例外

前面針對照片和插畫之間的關聯性做了解說，而這些知識在插畫的應用上也相當有用。可是，一旦讓這些知識成為繪製插畫時的「制約」，描繪就會受到限制，因此不建議過分的執著。

插畫和照片最大的差異點就在於，插畫是由1開始做成的，描繪插畫。了解照片的基礎之後，便可了解插畫的描繪是否具有不協調感。

甚至，還可以描繪出照片所無法表現的構圖，這也是插畫的優點。唯有插畫才能夠自行設定、選擇背景的模糊方式或調整失真的程度，因此，希望大家都能夠有效地利用這個不受限於制約的插畫「特權」。

Chapter2

人像的背景①
繪製正面

人像的背景① 繪製正面

▶ **Palette**

R104	R156	R221	R71	R75	R53	R50	R39	R28
G192	G223	G245	G71	G93	G70	G63	G43	G30
B88	B143	B187	B84	B77	B67	B69	B63	B51

▶ **SampleData**

02_portrait1.psd

02_portrait1_haikei.psd

▶ **Rough**

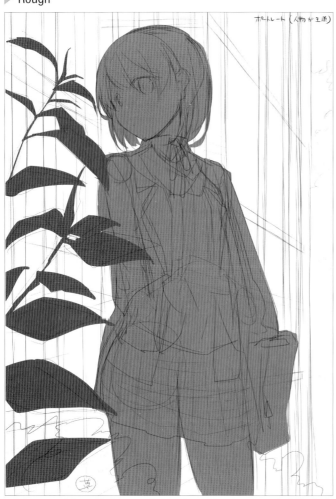

這是一張想像居住在林間古厝的學生在早上上學時從邊側步出的景像插畫。

本章以讓人物更加凸顯的背景繪製方法為中心進行說明，諸如看起來自然的背景模糊法和光的表現等。

由於焦距是對準主要人物，因此要讓周圍的景像呈現模糊，但是也要多加注意倒映在窗戶上的樹木及窗框的木紋畫法等細節部分的深入描繪。

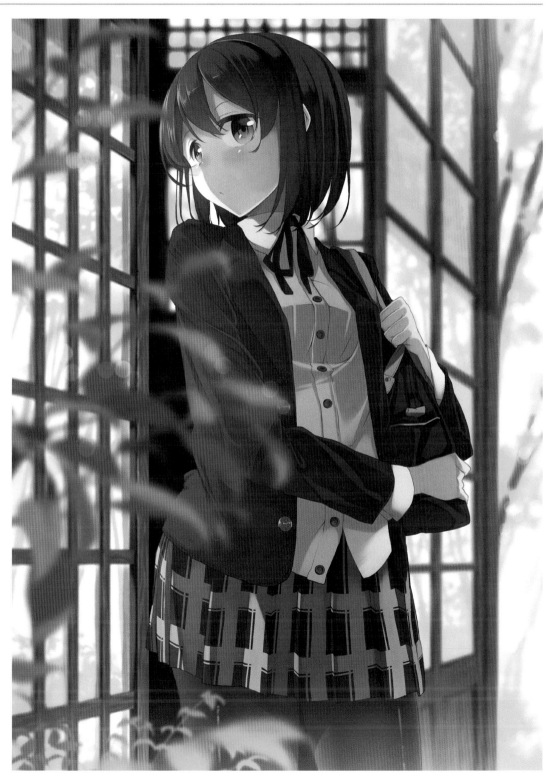

1 以廣角鏡頭的範圍繪製草稿

使用SAI繪製草稿。

這是採用以人物為主的人像構圖，只要利用廣角鏡頭的視角來繪製草稿，就可以更容易掌控插畫整體的氛圍。

也為了說明廣角和人像的差異之處，這次要從廣角鏡頭的範圍來裁切。消失點只有一點，而且還是設定在完成範圍的畫面之外。視線高度約在人物的腰際部分。

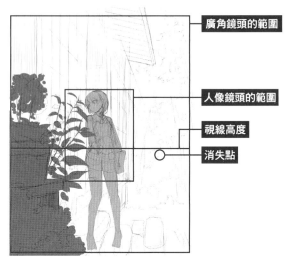

廣角鏡頭的範圍

人像鏡頭的範圍

視線高度

消失點

　由於消失點位在人像尺寸的畫面之外，因此經過裁切之後，就會不知道消失點位在哪裡。

　利用廣角繪製草稿時，要使用鋼筆工具預先簡單畫出透視參考線。

2 圖層分割

　繪製背景時，要盡量根據距離加以分割圖層。尤其是繪製較細微的背景時，物件的位置關係很容易混亂，所以要在繪製草稿時，預先做出某種程度的圖層分割，讓之後的作業更加順利。

　這裡把圖層大略分成前景樹葉、人物和背景民宅三個部分。此時，只要事先建立好Layer Set（資料夾），就算之後還有圖層增加，仍舊可以輕鬆管理。

Point

廣角和人像

如果和以拍攝風景照片為主的廣角鏡頭視角相比，以人物為主時所使用的中望遠鏡頭（85mm）的範圍（視角）會變得非常狹小（參考「視角（28頁）」）。同時，透視的消失點也大多位在畫面之外。另外，就算透視的消失點位在畫面內，背景的呈現方式也會和廣角完全不同。

僅把廣角鏡頭範圍的中央部分裁切下來後的部分就是人像的範圍（參考左頁 ▧ 圖）。而裁切這個中央部分的範圍將會是關鍵所在。

從廣角草稿裁切成各個鏡頭的尺寸時的標準如下表所示。

這就是人像鏡頭被使用於人物攝影的理由。

人像鏡頭雖不適合以背景為主的插畫，但在以人物為主的插畫上，反而最適合用來營造背景氛圍。

在這個章節的插畫中，由於消失點位在畫面之外，因此解說重點就放在以人物為主題時，利用「散景（29頁）」的背景繪製方式。

另外，雖然模糊和草稿範圍外的部分，在完成的時候會裁切掉許多，但是此處為了提高插畫的完成度，切勿便宜行事，謹慎裁切草稿才是關鍵所在。

▼裁切插畫時的標準

鏡頭	比例
廣角（28mm）	100%
標準（50mm）	58%
中望遠（85mm）（人像）	30%
望遠（200mm以上）	10%

※上述數值是概略標準，非絕對嚴謹。

在「一點透視圖（25頁）」中，消失點越近（圖則是越遠），背景壓縮的程度越大（參考右圖）。僅有靠近套用了此壓縮之消失點的部分才會被視為背景來描寫。

把焦距對準在主要的人物時，壓縮的背景會變得模糊。背景變模糊之後，主要人物會顯得更加鮮明。

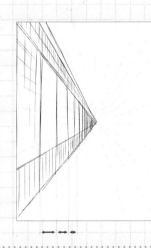

以一點透視圖繪製的拉門。
可明顯看出，就算大小相同，景像仍會因接近消失點而被壓縮。

▼因消失點位置而不同的景像

消失點在畫面外的範例	消失點在畫面內的範例

消失點在畫面外的時候，畫面整體的透視比較緩和；消失點在畫面內的時候，透視壓縮的情況較多。

2-2 底稿

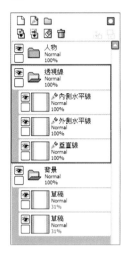

繪製透視參考線

在「背景」Layer Set的上方建立「透視線」Layer Set，並繪製底稿用的透視參考線。使用2-1步驟 1 建立的Linework Layer的透視，繪製位在內側的窗戶參考線。

選擇在Linework Layer中所繪製的線條，進行複製＆貼上。選擇「Edit」的「Transfer CP」（ 1 ），並利用拖曳方式使控制點移動（ 2 ）。想像人物後方是窗格為正方形的玻璃窗，人物旁邊的窗戶是縱長型的窗格。照理來說，窗格的寬度應該是均等的，不過由於背景會在最後套上模糊，所以不需要進行計算去製作精密的均等寬度，只重視外觀也無妨。

依照剛才的形象，繪製出與垂直參考線呈正方形的水平參考線。只要像這樣事先構思好形狀，進一步繪製時就不會有不知該如何下筆的窘境。

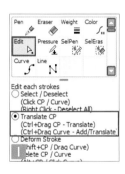

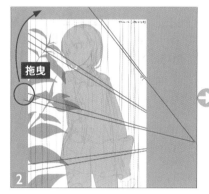

拖曳

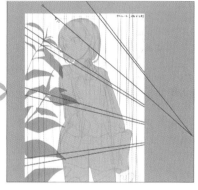

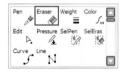

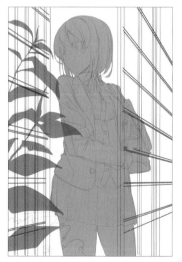

不需要的線條就利用「Eraser」加以刪除。同樣地，畫出外側的玻璃窗參考線，並畫出垂直參考線後，參考線就完成了。

Point

合併圖層

如果在透視用圖層上複製＆貼上線條，Linework Layer就會不斷增加，所以要預先把圖層合併成「外側的玻璃窗水平線」、「內側的玻璃窗水平線」、「垂直線」。

隨時注意勤快地合併圖層，就可以避免圖層顯得過於複雜。

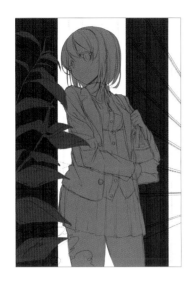

2 決定窗戶的範圍

在「背景」Layer Set內建立新圖層,並在窗戶的範圍填滿色彩。這是為了讓之後的作業更加容易而刻意做出的範圍區分,所以填上任何色彩都可以。

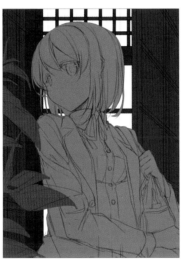

3 室內上色

進行室內的上色。室內的牆壁比窗戶更為後面,所以要在「背景」Layer Set的下方建立一個全新的「背景2」Layer Set。

因為光線來自於外面,所以室內會呈現逆光。

利用Linework Layer繪製垂直和水平的線條,並填滿色彩。由於人物遮蓋了大部分,因此室內僅利用陰暗的色彩填滿即可。

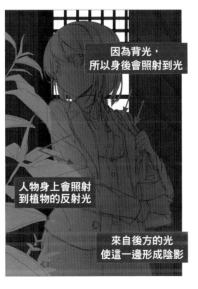

因為背光,所以身後會照射到光

人物身上會照射到植物的反射光

來自後方的光使這一邊形成陰影

4 決定人物的形象

把前景的草填滿綠色。

在「人物」Layer Set的上方分別建立Luminosity圖層、Multiply圖層。

在Luminosity圖層畫上來自窗外的反射光;在Multiply圖層畫上陰影。這也是營造最後形象用的作業。

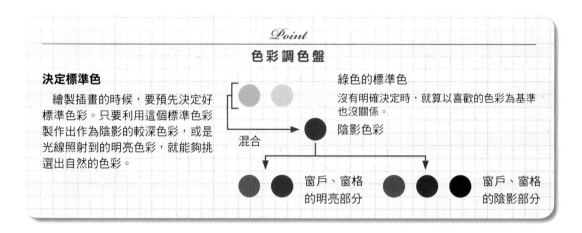

色彩調色盤

決定標準色

　繪製插畫的時候，要預先決定好標準色彩。只要利用這個標準色彩製作出作為陰影的較深色彩，或是光線照射到的明亮色彩，就能夠挑選出自然的色彩。

混合

綠色的標準色

沒有明確決定時，就算以喜歡的色彩為基準也沒關係。

陰影色彩

窗戶、窗格的明亮部分

窗戶、窗格的陰影部分

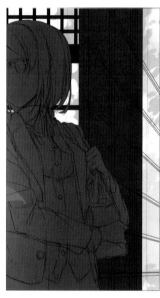

5 繪製樹木的草稿

　在「背景2」Layer Set的下方建立「背景3」Layer Set，並繪製後景的樹木。因為建築物和樹木的距離沒有分開，所以不需要在意空氣遠近法（26頁），直接用明亮的綠色塗滿整體。這裡就以這種綠色作為插畫的色彩標準。

　截至目前似乎已經可以看出來大致的完成形象了。

　繪製背景時，底稿僅止於可看得出完成形象的階段即可。不光是這張插畫，為了讓各個細部作業持續進展，避免色彩和造形等亂七八糟，將形象置於腦海中是不夠的，確實在畫布上製作出來才是最重要的事情。

2-3 上色① 窗格

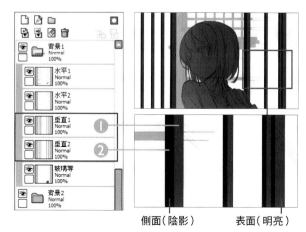

側面（陰影）　　　表面（明亮）

1 繪製縱向的窗格

　從窗戶的的窗格開始進行繪製。建立一張新的Linework Layer，並且從縱向的窗格開始製作。只要使用Linework Layer，就可以畫出比手繪更工整的線條，而且事後調整也可以。

　把表面（「垂直1」圖層❶）和側面的陰影面（「垂直2」圖層❷）分成兩個不同的圖層，並且利用暫定的色彩進行上色。因為是向量線，所以稍後還可以再次變更線條的粗細。

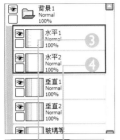

2 繪製橫向的窗格

　　橫向的窗框也跟縱向一樣，繪製表面照射到光的面（「水平1」圖層 ③）、形成陰影的面（「水平2」圖層 ④）。把Linework Layer轉換成一般圖層，再用橡皮擦抹除超出範圍的部分。

　　讓Linework Layer和一般圖層合併，製成一般圖層。

把橫向的窗格轉換成　　選擇不需要的部分　　用橡皮擦抹除
一般圖層

 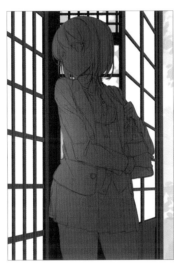

3 玻璃上色

　　在「背景1」Layer Set的最下方建立新的一般圖層（玻璃等），並填滿白色。

4 室內上色

　　參考在2-2步驟 3 中，於「背景2」Layer Set上所繪製的底稿線條，用手繪的方式繪製室內的窗架。這裡的繪製方式沒有什麼特殊技法，所以要在相同的Layer Set內建立一般圖層，並利用「Pencil」筆刷進行繪製。

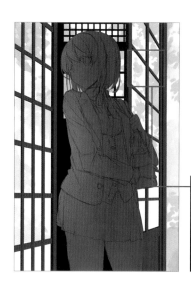

5 繪製窗戶玻璃的倒映

在2-3步驟 3 中所製作的「玻璃等」圖層上繪製窗戶玻璃的倒映。參考樹木的綠色進行繪製。

這個時候,只是為了提高完成的形象,所以只要概略繪製即可。SAI可以利用自訂的設定製作筆刷,所以這裡要使用原創筆刷「平筆」進行繪製。關於筆刷的設定內容,請參考22頁。

6 調整窗格的色彩

調整窗格的色彩。把背景的綠色和窗框底稿所使用的色彩混合在一起,製作出偏綠的色彩。

使用Scratchpad(19頁)讓色彩混合。

分別在窗格的「垂直」圖層、「水平」圖層上方建立新的圖層,同時再勾選「Clipping Group」,並填上色彩。

陰影部分的「垂直2」圖層、「水平2」圖層則預先塗上偏藍色的陰暗色彩。

窗格的色彩　　樹木的綠色

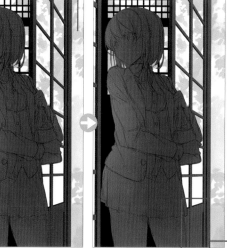

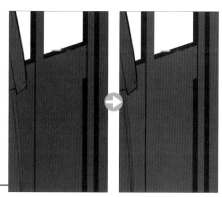

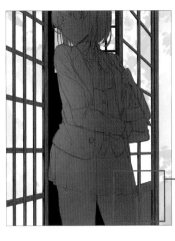

7 深入描繪木紋

在各自的「色彩調整」圖層上深入描繪窗格的木紋。關於色彩部分，請參考42頁的「Point 色彩調色盤」。

使用SAI的「舊水彩」筆刷（22頁）繪製木紋。

8 木紋的繪製方式

1 塗上基本色

2 在形成層次的部分概略塗上基本色的陰影

3 塗上基本色，繪製出層次

直接以從上方重疊上色的方式繪製木紋。

可是，這次的繪製範圍比較狹小，所以只要繪製出概略紋路即可。因為沒辦法描繪得太過細微，所以要配合狀況靈活運用。

4 畫出縫隙，塗上陰影色彩

5 重複這樣的步驟

6 逐步製作出層次

7 最後，調整層次部分的邊界

9 加上汙穢

窗格是利用鋼筆工具畫出的線條，太過工整會顯得不夠真實。為了自然呈現，加上些許汙穢。

建立新圖層（調整形狀），畫上汙穢，使窗框邊界的直線消失。

2-4 上色② 窗戶玻璃

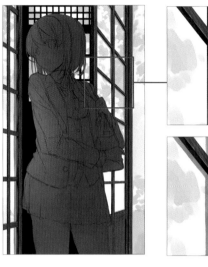

■ 繪製窗戶的陰影

首先，在玻璃上繪製窗格的倒映。在「玻璃等」圖層的上方建立新圖層（玻璃木框倒映），並把Mode（18頁）設成「Multiply」。設定為Multiply之後，色彩就會和畫在下方圖層上的色彩自然重疊。

用SAI的筆刷「Brush」畫出線條。如果利用鋼筆工具繪製，線條會顯得過於工整，所以這裡要採用手繪方式繪製。

■ 繪製倒映的樹木

調整在2-3步驟 5 中所概略繪製的窗戶玻璃倒映。利用SAI的筆刷「Brush」，用基本色的綠色畫出樹木的形狀。關鍵就是要預先保留明亮的白色部分。

色彩僅使用綠色即可。映入在玻璃上的背景如果畫得過分細微，意識會過於集中，導致沒完沒了。

訣竅就是只要畫出概略形狀即可。

繪製形狀時，只要先畫樹枝，再接著繪製樹葉，就可以減少失敗的機率。

■ 繪製後景的樹木

在2-2步驟 5 中繪製樹木草稿的「背景3」Layer Set上繪製後景的樹木。基本上，色調要跟繪製草稿時相同，但是深入描繪的程度要比草稿更加細微。

儘管是後景的樹木，也要依據距離把圖層分割成內側的樹木、中間的樹木、外側的樹枝、外側的樹葉。

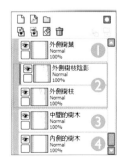

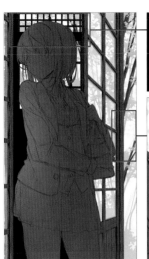

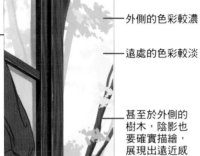

外側的色彩較濃

遠處的色彩較淡

甚至於外側的樹木，陰影也要確實描繪，展現出遠近感

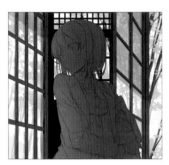

屋簷下陰影的邊界線只要對照透視參考線繪製，就會更加自然

※ 為了讓大家看得更清楚，這裡刻意把陰影以外的部分調淡。

4 繪製樹木的訣竅

因為空氣遠近法（26頁）的影響，內側的樹木要採用淡綠色，愈往外側時，色彩則要採用逐漸增濃的綠色。內側的樹枝和樹葉都要採用相同的色彩繪製。

不受空氣遠近法影響的外側樹木的樹枝部分，要用茶色深入描繪陰影，展現出立體感。

可以從室內窗格看到的部分也不要忘了繪製。

5 加上屋簷下的陰影

在「背景1」Layer Set的上方建立新圖層，並勾選「Clipping Group」。

把Mode設定為「Multiply」，用較深的藍色繪製屋簷下的陰影。這個時候，陰影和光線照射的部分的邊界要對照消失點進行繪製。利用Opacity調整濃度後，背景的繪製就可先告一段落了。

2-5 上色③ 人物

1 人物的底稿

這次的構圖是以人物為主，所以人物的繪製絕對不能有半點怠惰。首先，根據畫上底稿的草稿來繪製線稿。

製作人物線稿用的自訂筆刷「主線2」。設定請參考（22頁）。如此一來，就可畫出鉛筆輕描般的線條。

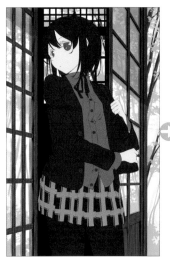
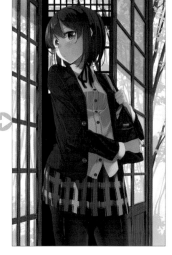

2 人物上色

依照各組件區分圖層後進行上底色。在各圖層的上方建立勾選了「Clipping Group」的新圖層，並且陰影也要依照各組件上色。

要注意光最會照射到的部分是來自窗戶的反射。另外，與窗戶反方向的部分也有些許光線的照射，因此上色時要避免採用過度明亮的色彩（參考2-2步驟 4 ）。

繪製作業全都採用預設的「舊水彩」進行。

2-6 上色④ 前景

1 繪製前景的樹葉

前景和後景同樣都屬於較大模糊的部分，所以要一邊思索一邊進行深入描繪。

模糊繪製時最重要的部分在於「面的呈現」，所以要依照每一片樹葉或樹枝的面進行繪製，使色彩得以區分。

首先，從樹枝的形狀開始繪製。一邊仔細地思考樹枝的特徵，一邊先決定樹枝形狀，其後才是葉子形狀。

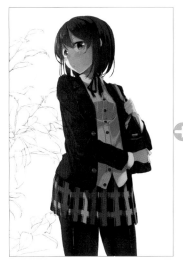
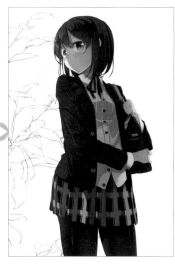

2 調整大小

一邊確認人物的位置，一邊也調整前景的大小。最好看的大小、位置究竟是怎麼樣子呢？實際改變大小，再來決定。

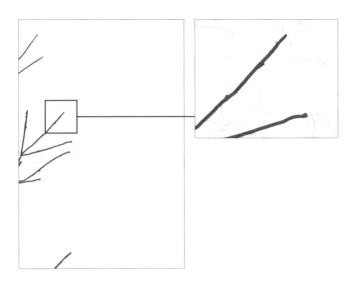

3 繪製樹枝

　　大小決定好之後，首先繪製樹枝。使用鉛筆工具等邊緣較堅硬的筆刷。

　　當期望樹葉正在生長的部分稍微隆起，可畫上樹枝的樣子。

4 樹葉上色

　　使用鉛筆工具深入描繪樹葉的形狀。因為樹葉會有重疊的部分，所以重疊的部分要加以分割圖層。

　　在樹葉的上方建立兩個圖層，在樹枝的下方建立一個圖層。圖層越下方，越容易形成陰影，色彩就會變得越暗。

5 深入描繪陰影

　　分別在樹枝和樹葉部分建立新圖層，並勾選「Clipping Group」，深入描繪陰影和葉脈。由於稍後會套用上模糊，因此就算僅有加上幾筆也沒有關係。

　　因為樹葉沒有主線，所以要在哪個位置進行分色，就變得格外重要。

　　一邊注意避免讓相同色彩的樹葉重疊，一邊利用兩三種色彩進行葉面的上色（1）。

　　接著，再利用更陰暗的綠色繪製位在下層的樹葉（2）。最後再畫上亮部，做出三個階段的色彩區分。

▶ SampleData

02_portrait1_haikei.psd

※ 截至目前為止的背景檔案。人物圖層已經合併。

6 繪製小片樹葉

在剛才繪製的樹葉下方深入描繪小片的樹葉。在「前景」Layer Set的下方建立「前景2」Layer Set。

繪製的方法與剛才的大片樹葉不同，在此只要繪製樹葉的形狀即可。同時，也不用深入描繪陰影或葉脈，只要稍微套用上漸層即可。

這樣一來，前景的繪製作業就完成了。

2-7 效果① 模糊

1 合併圖層

利用Photoshop使背景模糊。先在SAI中，利用「Save as」把SAI繪製的插畫儲存成「.psd（Photoshop）」格式。另外，由於Linework Layer等SAI獨有的功能不會被儲存下來，因此要多加注意。

截至目前，Layer Set都是分開的，在此要對各Layer Set進行合併，彙整圖層。其關鍵就是依照前景、建築物、室內、背景和距離進行彙整，然後再對已合併的各圖層進行模糊作業。

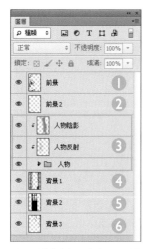

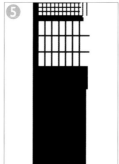

注意 在SAI中所做成的Layer Set上方的圖層遮色片在Photoshop中是不具有功能。詳細請參考15頁的介紹內容。

50

模糊時的法則

　模糊的基本就如右圖所示。

　對焦面僅有與相機設置點（視線）呈垂直方向的面。

　距離對焦面越遠，散景就會變得越大。

　只要一邊注意這個法則，一邊加上模糊，就可以表現出插畫的深度。

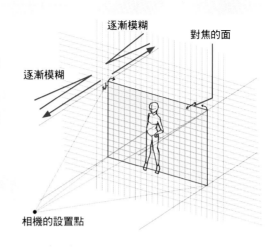

逐漸模糊

對焦的面

逐漸模糊

相機的設置點

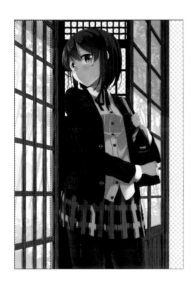

2 逐漸加上模糊

　首先，從「背景1❹」的圖層開始進行。

　圖層要先調整選取範圍的邊界線，從對焦的人物整體開始逐漸擴大模糊的範圍，而不是單純地全面套用上模糊。

　首先，利用選取工具來選擇外側的門。選取工具的邊界線會成為徹底消除鋸齒的邊界，所以要使用「調整邊緣」來進行選取範圍的調整。

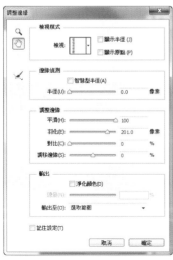

3 調整選取範圍

　選擇選單的〔選取〕→〔調整邊緣〕。

　開啟對話框之後，套用如圖般的數值使邊界模糊。

　因為能夠一邊檢視一邊調整，所以可以進行視覺化的調整。

　選取範圍以外的部分會顯示為白色。

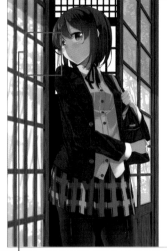

4 套用模糊

完成調整邊界線的選取範圍後，套用模糊。在此使用「鏡頭模糊」。只要套用上這種效果，就可以呈現出宛如用照片實際拍攝的模糊效果。

選擇選單的〔濾鏡〕→〔模糊〕→〔鏡頭模糊〕。

接著，就一邊檢視對話框的預視，一邊進行調整。這次就以左圖般的數值來套用模糊。

利用調整邊界線的方式，可達成逐漸模糊的效果。

雖然看起來似乎沒什麼差異，不過一旦對照後，就會發現有調整邊界線者比較自然。

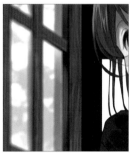

沒有調整邊界線的情況　　　調整了邊界線的情況

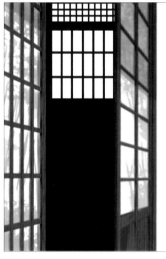

5 模糊室內

後方窗戶部分的「背景2 ❺」圖層就算不做邊界線的調整，直接利用選取工具來選擇，也沒有關係。這裡使用的是「高斯模糊」。

選擇選單的〔濾鏡〕→〔模糊〕→〔高斯模糊〕。

「高斯模糊」只要調整強度的數值，模糊的情況就會隨之改變，因此這裡就把數值調整到適當的大小。

後方的窗戶部分就是利用圖中的數值來套用模糊。

6 在各圖層套用模糊

其他的背景(❶❷❻)也要在各圖層套用模糊。依照51頁的模糊法則,從越接近焦距的人物開始,依序逐漸擴大模糊的強度。分別透過「高斯模糊」套用模糊。

模糊增大

對焦

模糊增大

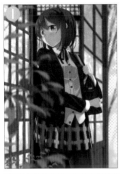
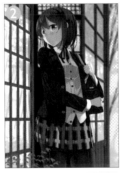

7 背景的模糊完成

背景的模糊作業完成了。

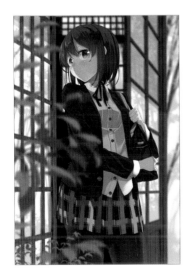

2-8 效果② 光的表現

1 射入室內的光的表現

接下來的作業要使用SAI進行繪製。

首先，加上射入室內的光的表現。在繪製室內的「背景2」圖層上方建立新圖層（室內葉縫陽光）。

在窗格外的部分概略塗上明亮且高飽和度的色彩（綠色混合藍色的色彩），並利用Blur（模糊工具）加上模糊效果。把圖層的Mode改成「Luminosity」。

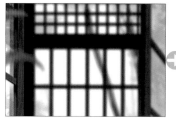 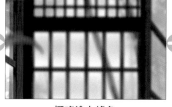

上色之前　　　　　概略塗上綠色　　　　　把圖層的Mode改成「Luminosity」

2 點狀散景的表現

在背景的樹木上套用點狀散景（34頁）的表現。點狀散景是相機的表現，指的是在背景等模糊的畫面中，特別明亮的點光源處呈現圓形散景的現象。

在「背景1」圖層的上方建立新圖層（點狀散景）。

把「Pencil」筆刷的Min Size設為100%、Opacity設定為70%後，進行點狀散景的繪製。

鉛筆的設定

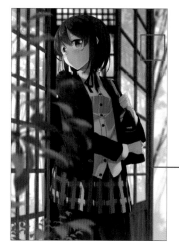

把筆刷的Size設為80後，以點觸方式畫出點狀散景。希望顯得更為明亮的部分，就多次重疊繪製。

把圖層的Mode設定為「Luminosity」。設定後，感覺似乎太過明亮了，所以再把圖層的Opacity調整為60%左右。

用「Pencil」筆刷畫出光　　把圖層的Mode變更為　　調整圖層的Opacity
　　　　　　　　　　　　　「Luminosity」

3 光斑的表現

在最上方建立新圖層（光暈），並繪製光斑（31頁）。光斑是指強光在相機的鏡頭內複雜反射，產生宛如白霧般的現象。這種現象又被稱為光暈。

利用接近高明亮度水藍的綠色，在外側的下緣和有光源的右上畫出概略的光暈。這個時候，使用哪種筆刷都可以。然後再利用Blur工具加以模糊，並把圖層的Mode設定為「Luminosity」。最後再調整圖層的Opacity。

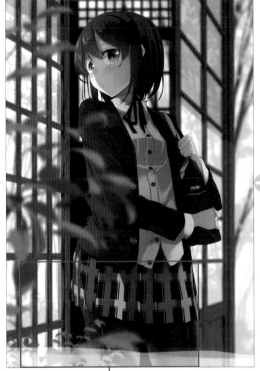
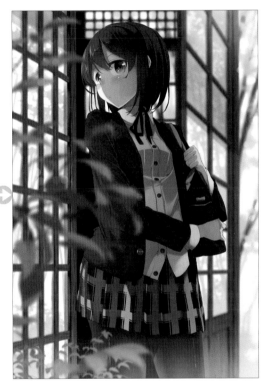

4 暈影的表現

做出暈影（30頁）的表現。在最上方建立新圖層，利用偏暗的藍色在四個角落上色，並利用Blur工具加以模糊，再把圖層的Mode設定為「Luminosity」。光源的右上屬於明亮處，所以不進行上色。

如此一來，插畫就完成了。

2-9 完成

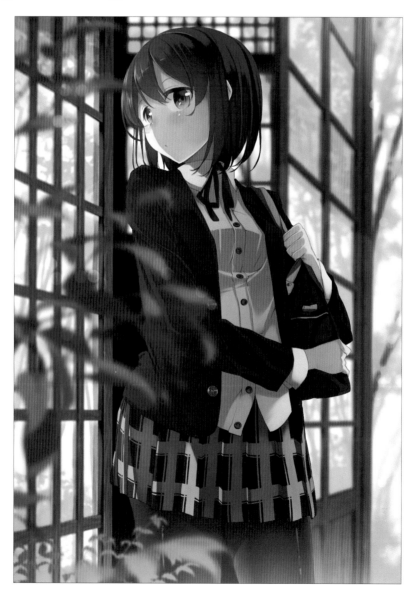

Chapter 3

人像的背景②
繪製俯瞰和陰影

人像的背景② 繪製俯瞰和陰影

▶ Palette

R2	R5	R9	R26	R96	R34	R21	R53	R57	R111	R103	R255	R96	R142
G38	G51	G60	G107	G150	G54	G50	G96	G88	G142	G150	G241	G150	G120
B84	B97	B110	B184	B212	B102	B105	B129	B147	B200	B201	B219	B212	B144

▶ SampleData

03_portrait2.psd

03_portrait2_sabun.psd

▶ Rough

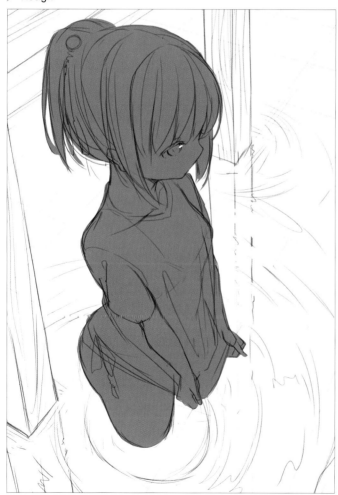

這是一張想像夏季到海邊遊玩的女孩在碼頭下方休息的模樣插畫。

映在海面的倒映和形成在水面的波紋的繪製方法是本章的要點。

另外，也針對非背景的部分，即淋濕T恤的繪製訣竅等進行解說。

同時，這次的插畫也把完成稿的種類製作成「背景模糊」和「沒有背景模糊」兩種類型。

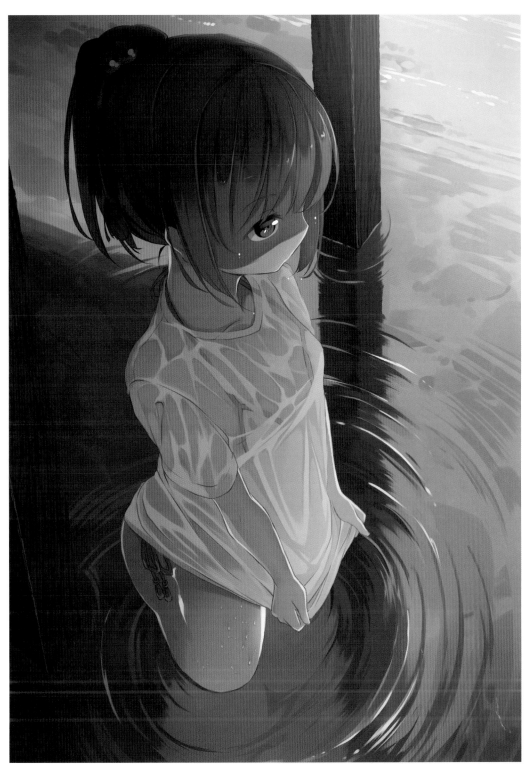

3-1 草稿

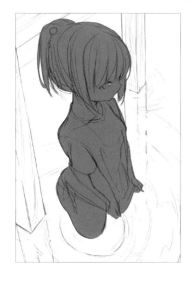

1 以廣角鏡頭的範圍繪製草稿

使用SAI繪製草稿。

與Chapter2相同,同樣利用廣角鏡頭來進行草稿的繪製。由於消失點位在廣角鏡頭的範圍之外,因此繪製透視參考線時,就算採用比廣角鏡頭範圍更大的畫布尺寸來進行草稿的繪製,也沒有關係。透視參考線使用SAI的Linework Layer進行繪製。這次要畫出水面用和碼頭支柱用的透視。水面用的透視要盡量讓參考線交錯的部分形成正方形,這對於稍後繪製水面時格外有用。

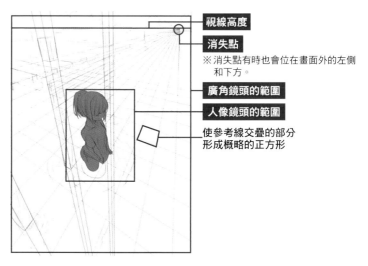

視線高度

消失點

※ 消失點有時也會位在畫面外的左側和下方。

廣角鏡頭的範圍

人像鏡頭的範圍

使參考線交疊的部分形成概略的正方形

2 圖層分割

把圖層分成人物(Layer Set)、背景和透視線三個部分。

因為是利用Linework Layer繪製透視參考線,所以要預先利用點陣化(Rasterize Linework Layer),把Linework Layer轉變成一般圖層。

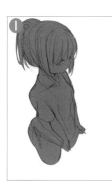

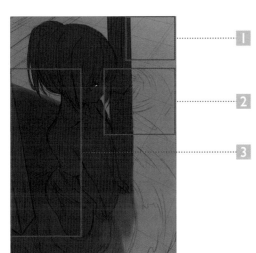

3-2 底稿

1 上底色

在草稿的下方建立新圖層,進行上底色。

利用人物、柱子和背景海的三個階段進行圖層分割來繪製底稿。

2 海的上底色

依照3-1步驟 1 中以廣角鏡頭所繪製的透視參考線,在海的背景部分加上色彩。

人物上方的碼頭會形成陰影部分,所以右上方會變成最明亮的部位(1)。

海面上也要畫出柱子的倒映形狀。關鍵就是要依照透視進行繪製(2)。由於碼頭的下方會形成陰影,因此會變得最暗(3)。

海的色彩之所以呈現為藍色,乃是基於天空藍色的反射與太陽光(太陽光照射到海底的白砂後所反射出的光)重疊。由於波長較長的紅光會在海中被吸收,因此就會變成藍色。

Point

色彩調色盤

決定標準色

以面積廣大的大海色彩作為標準的色彩調色盤。

海的標準色
伴隨著明亮化,設成偏綠的色調。

海底岩石的色彩
使飽和度低於海的標準色。

肌膚的陰影
陰影中的肌膚色彩從黃色(肌膚)和藍色(海)之間的色相選擇。

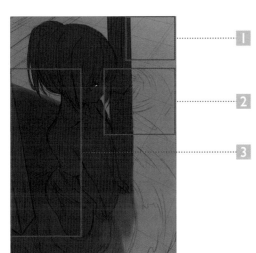

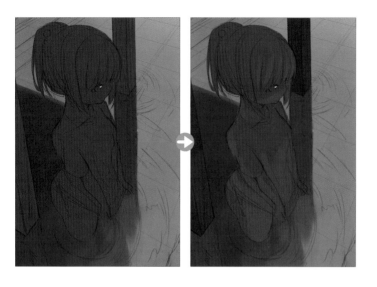

3 人物的上底色

人物也要上底色，使整體的形象更加明確。因為位於碼頭下方的陰影處，所以整體會變得陰暗。

人物和柱子下方因為有來自大海的反射光，所以會變成偏藍的色調。

藉此，底稿便大致完成了。

⁓ 3-3 上色① 海 ⁓

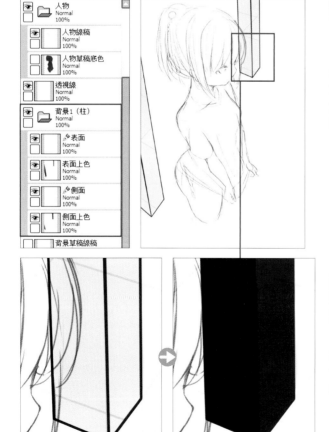

1 進行柱子的形狀畫出

畫出柱子的形狀。

先把所有的底稿圖層設定為隱藏，僅顯示人物和透視。在「透視線」圖層的下方建立新的「背景1（柱）」Layer Set。然後，建立 Linework Layer，並按照參考線，區分成表面和側面，製作柱子的形狀。

在既製作的 Linework Layer 下方建立新圖層，並進行面的上色。因為柱子是形成陰影的部分，所以要採用陰暗的色彩。側面要更加陰暗。

這個時候，先不用理會草稿中所繪製的大海反射，只要先全部填滿色彩即可。上色完成後，在「表面」和「側面」中做好圖層的合併。

2 海的上色

海（背景）的部分除了倒映部分之外，同時也要繪製海底部分。

受波浪影響的關係，倒映的搖晃大，所以先從海底部分開始繪製會比較容易作業。位在海底的石頭等物件要採用飽和度比海的標準色更低的深色，確實地描繪出圓形等石頭的形狀。關於色彩的部分，請參考「Point 色彩調色盤（61頁）」。

在3-2已打底上色的「背景海底稿」圖層進行深入描繪。使用的筆刷是SAI的「舊水彩」（22頁）。

石頭的配置要注意透視　　　　　　調整石頭的形狀

3 深入描繪海底

彷彿看得到陰影側面的大石頭要畫上陰影，其重點是不可以畫得太過清楚。

另外，人物的附近、柱子的附近打算要深入描繪倒映，所以就不要再深入描繪海底的石頭。

Point

水 的 倒 映

海或水之所以用藍色來表現，乃是天空倒映的關係。基本上，周遭物體的色彩都會產生倒映，所以水的色彩就取決於周遭環境的色彩。

例如，周遭只有樹木的時候，水的色彩就會變成綠色。

只要像這樣，學會利用周遭的色彩來決定水的色彩，就能讓表現力明顯提升。

在這個章節中，將說明人物倒映在波浪時的表現，不過倒映的角度會隨著波浪等的歪斜而改變，也是關鍵。

映入周遭風景的水　　　　周遭因為雨而顯得黑暗的水

3-4 上色② 人物

1 繪製線稿

為了決定倒映在海面上的人物描繪色彩，所以要先完成人物。

首先，先繪製線稿。線稿的筆刷則使用Chapter2曾用過的「主線2」。

設定請參考22頁。

可繪製如同鉛筆輕描般的線條。

2 人物的分開上色

進行人物的分開上色。

因為受到來自海水的反射影響，所以和一般的上色方式大不相同。

膚色的設定是最困難的部分，因為除了反射的影響之外，還要加上碼頭的陰影，所以決定色彩的時候，必須同時注意到周遭環境。

這時候就要從平常使用的膚色和海水色彩的中間色相去找出適合的色彩。

其他的白色T恤等，全都要使用明度降低的色彩進行上色。

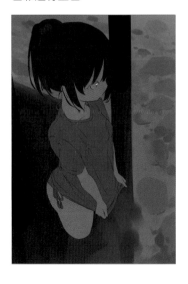

Point
色彩的挑選方法—色相和明度

光是說膚色和海水色彩之間的色相，還是會有不知道該怎麼挑選色彩的情況，這樣的選色方式看起來雖然複雜，但是只要把色相和明度分開來思考，一切就會變得簡單明瞭。

色相

膚色的色相

海水色彩的色相

從兩者之間決定色相

明度

膚色的明度

降低膚色的明度

把這裡決定好的色相和明度組合在一起

決定出肌膚的基本色！

3 T恤的上色

在人物的分開上色中，把圖層分成T恤、泳裝綁帶、肌膚。首先，一邊注意光照射的方向，一邊描繪T恤。

在「T恤」圖層的上方建立新圖層（T恤上色），同時勾選「Clipping Group」，然後在該處上色。

4 繪製淋濕的T恤

淋濕的T恤可分成和肌膚緊密貼合的部分，以及產生皺褶而與肌膚有些分離的部分。

首先，在整體塗上T恤的色彩。白色T恤會因為海水反射而呈現藍色，不過會因為陰影而變暗的關係，所以要採用較暗的色彩。

淋濕的T恤與肌膚緊貼的部分，要模糊膚色來加以表現。概略地覆蓋上膚色。

接著，繪製產生皺褶而與肌膚有些分離（浮起）的部分。首先，塗上T恤的色彩。這是從肌膚分離部分的陰影。

在沿著剛才塗色的陰影形狀上，塗上比陰影色彩更為明亮的色彩。淋濕的泳裝綁帶部分也要一起上色。

在此要把從T恤底下透出的泳裝綁帶色彩和T恤色彩加以混合，利用兩者混合後的色彩進行上色，藉此表現出半透明感。

用手拉扯的T恤部分和肌膚完全沒有接觸，所以要用比較明亮的色彩進行上色。

淋濕部分的皺褶和一般的衣服皺褶不同，沒有緊貼著肌膚的部分會產生更多的皺褶。

關於衣服淋濕時的皺褶表現方法並沒有一貫的規則做法，所以就先以個人的繪圖方式來決定緊貼著肌膚的面，並且在那個部分加上半透明的肌膚色彩，之後再把以外的部分當作從肌膚分離的部分(皺褶)來加以表現。

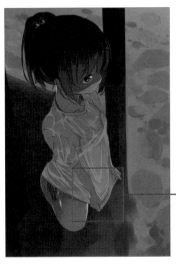

5 人物的完稿

人物的陰影要一邊參考最初在3-2步驟 3 的草稿中所繪製來自海面的反射，一邊進行人物的上色。

上色完成之後，要在肌膚和背景的邊界部分加上亮部，增添肌膚的光澤。

3-5 上色③ 水面

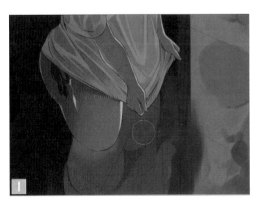

1 繪製水面的倒映

水面的倒映要使用SAI的「舊水彩」，深入描繪在3-3步驟 2 中繪製海底石頭的「背景海底稿」圖層上。

繪製波浪時，為了在延伸周遭色彩的同時畫出形狀，以及繪製在相同圖層者會比較容易使色彩相調和，所以在此不做圖層的分割。再者，因為要以倒映為優先，所以就算覆蓋在海底的石頭上面也沒有關係。

把倒映在水面的人物依照透視概略地繪製。因為形狀在稍後會受到海浪的起伏而變形，所以就算這裡不詳細深入描繪也沒有關係。

接著，依照草稿線稿和透視線，概略地畫上以人物為中心的圓形波浪（虛線部分）。在3-1步驟 1 中，已經預先把透視參考線畫成相當於正方形，所以就把它當作參考線。以人物為中心而掀起的波浪會擴展成正圓形狀，所以只要預先製作好正方形的參考線，就可以畫出不會感到奇怪的形狀。

映在水面的腳部輪廓會因波浪而變形，並與周遭的藍色混合。

訣竅就是透過把周遭色彩延伸成圓形般的形象來製作波浪的形狀。

根據波浪的大小，一邊改變筆刷的粗細，一邊製作出形狀。

細膩地深入描繪波浪後，增加亮部的白色。關於波浪的形狀和倒映，在下方的Point中有更進一步的說明。

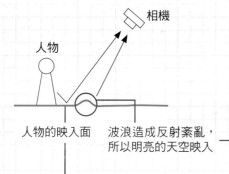

Point
波浪的形狀和倒映的法則

人物的色彩和藍色之所以會在水面上混雜交錯，是因為波浪造成反射的紊亂，同時天空的色彩映在波浪的關係。如下圖所示天空會映在形成波浪的部分。

關鍵就是將此概念放在腦中，一邊注意波浪的形狀，一邊進行上色。

相機

人物

人物的映入面

波浪造成反射紊亂，所以明亮的天空映入

2 繪製波浪

　　即使是沒有倒映的畫面上方背景，也要新增波浪。

　　這裡要繪製的是海底部分的搖動，而不是波浪。

　　只要不使用鮮明的色彩，使用接近海底石頭或海水顏色的色彩進行繪製，就可以表現出水的波動。

　　最後加上輕微的亮部，完成水面。

　　為了讓圖層更簡單明瞭，這裡把「背景2（水面）」Layer Set加以彙整，並且將名稱變更成「背景上色」。

3-6 上色④ 柱子

1 繪製柱子

　　進行柱子的繪製。

　　分別在3-3步驟 1 中所繪製的柱子「表面」和「側面」圖層的上方建立新圖層，並且勾選「Clipping Group」。

　　採用明度比柱子基本色偏低的色彩，畫上木質的紋路。

　　木紋的繪製方法請參考Chapter2的2-3步驟 8 「木紋的繪製方式（45頁）」。這裡的繪製訣竅是要留意來自海的反射，利用偏藍的黑色進行深入描繪。

　　在Layer Set的最上方建立「形狀調整」圖層，並且在表面和側面的邊界深入描繪亮部。

3-7 效果① 光的表現

▌ 光斑的表現

　　繪製來自右後方太陽光所造成的光斑（31頁）。

　　在最上方建立新圖層（光斑），並把Mode設定好為「Luminosity」。

　　利用明亮的藍色填滿右上，並利用Blur工具加上模糊。

2 暈影的表現

　　表現暈影（30頁）。在「光斑」圖層的下方建立新圖層（暈影）。在四個角落塗上偏暗的藍色，並利用Blur工具加上模糊，再把圖層的Mode設定為「Multiply」。再者，由於光源的右上比較明亮，因此不用調暗，利用Blur工具為此加上模糊即可。

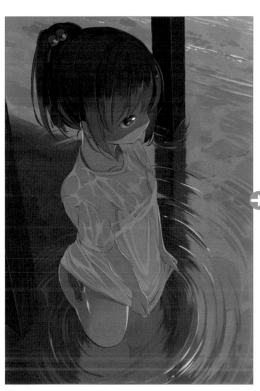 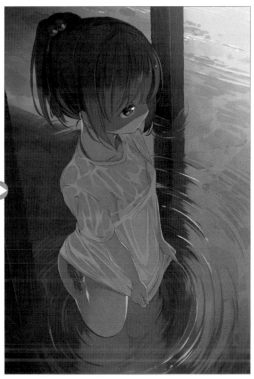

3 表現人物身上的光

調整人物身上的光。

在「人物」Layer Set 的上方建立兩個新圖層（人物光的部分、人物陰影）。勾選「Clipping Group」，並且分別把Mode設定為「Luminosity ❶」和「Multiply ❷」。

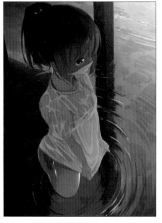

在Luminosity圖層畫出右側的光

在Multiply圖層畫出左側的陰影

在「人物光的部分」的「Luminosity」圖層 ❶ 深入描繪從右側照射的光。色彩則採用與光斑相同的色彩，一邊模糊化一邊加上色彩。

在「人物陰影」的「Multiply」圖層 ❷ 深入描繪形成在人物左側的陰影。陰影則用明度偏低的藍色塗上。

試著塗上色，若色彩過重，就利用圖層的不透明度來調整。此次 ❷ 的陰影部分設定為47%。

注意 在SAI中所做成的 Layer Set上方的圖層遮色片在Photoshop中是不具有功能。詳細請參考15頁的介紹內容。

🎀 3-8 調整 🎀

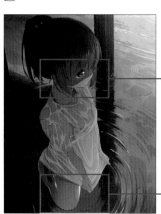

1 繪製水滴

最後在頭髮和腳部上畫出水滴的表現。

在人物的上方建立新圖層（濕跡），頭髮使用「Pencil」加上白色。重點是必須注意髮尾的部分。

肌膚的水滴使用「舊水彩」進行繪製，分量及形狀要一邊檢視整體，一邊加以確定。

以水滴形狀加上水滴陰影。 塗上比肌膚偏紅的色彩。 關鍵是加上明亮肌膚色彩 加上亮部,並調整水滴的
的同時,還要在下方保留 形狀。
邊緣部分。

3-9 完成

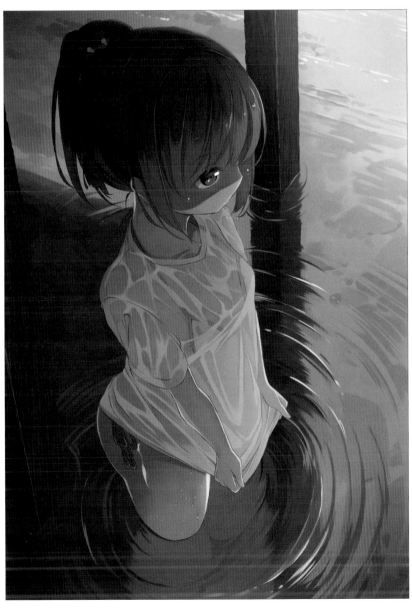

技巧變化

把背景模糊化，使人物更加顯眼

合焦面

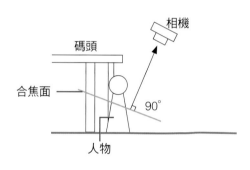

1 思考模糊面

這裡希望進一步調整完成的插畫，使背景模糊化。利用讓背景自然模糊的方式，使人物更加顯眼，藉此提高插畫的完成度。

可是，並非只要單純模糊化就好，考量合焦面等部分後再套用模糊，才是最重要的事情。

首先，先思考背景的模糊部分。誠如「模糊時的法則（51頁）」所說明的，對焦部分和散景部分的邊界是和相機的設置點（視線）成垂直的面。

因為視線來自斜上方，所以合焦面和散景面是以傾斜的角度橫切人物。製作參考線時必須注意到這一點。

在此用亮綠色標示合焦面，並且讓焦距對準該部分。

圖層則先在「人物」、「柱子」、「水面」進行圖層合併。

相機

碼頭

合焦面

90°

人物

2 模糊背景的水面

模糊作業則透過Photoshop來進行。利用「Save as」把SAI 繪製的插畫儲存成「.psd（Photoshop）」格式。

首先，模糊背景海。選擇「背景2」圖層，並選擇選單的〔濾鏡〕→〔模糊〕→〔鏡頭模糊〕。

調整數值。把光圈調整為「五角形」，讓點光源（30頁）的散景呈現五角形，而非呈現圓形。所謂的光圈是調整進入相機鏡頭中的光量的零件。當藉由光圈葉片的數量進行縮小調整（減少光量）時，散景的點光源（點狀散景）便決定了。

光圈的相關介紹請參考30頁。

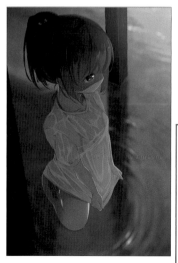

散景量

白部分（亮部）的調整

點光源形狀等的調整

72

以水滴形狀加上水滴陰影。

塗上比肌膚偏紅的色彩。

關鍵是加上明亮肌膚色彩的同時，還要在下方保留邊緣部分。

加上亮部，並調整水滴的形狀。

3-9 完成

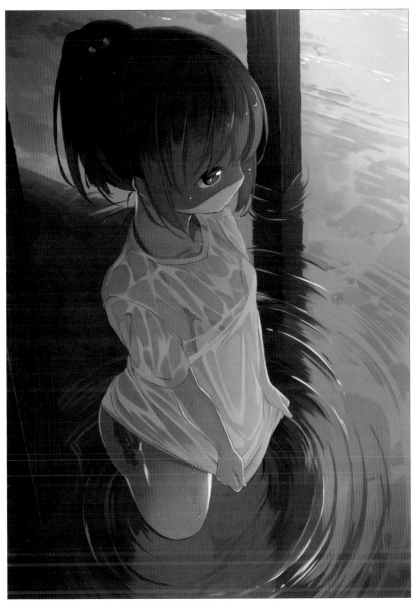

把背景模糊化，使人物更加顯眼

合焦面

1 思考模糊面

這裡希望進一步調整完成的插畫，使背景模糊化。利用讓背景自然模糊的方式，使人物更加顯眼，藉此提高插畫的完成度。

可是，並非只要單純模糊化就好，考量合焦面等部分後再套用模糊，才是最重要的事情。

首先，先思考背景的模糊部分。誠如「模糊時的法則（51頁）」所說明的，對焦部分和散景部分的邊界是和相機的設置點（視線）成垂直的面。

因為視線來自斜上方，所以合焦面和散景面是以傾斜的角度橫切人物。製作參考線時必須注意到這一點。

在此用亮綠色標示合焦面，並且讓焦距對準該部分。

圖層則先在「人物」、「柱子」、「水面」進行圖層合併。

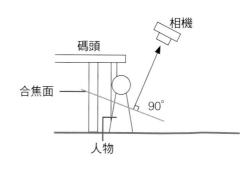

相機
碼頭
合焦面
90°
人物

散景量

白部分（亮部）
的調整

點光源形狀
等的調整

2 模糊背景的水面

模糊作業則透過Photoshop來進行。利用「Save as」把SAI繪製的插畫儲存成「.psd（Photoshop）」格式。

首先，模糊背景海。選擇「背景2」圖層，並選擇選單的〔濾鏡〕→〔模糊〕→〔鏡頭模糊〕。

調整數值。把光圈調整為「五角形」，讓點光源（30頁）的散景呈現五角形，而非呈現圓形。所謂的光圈是調整進入相機鏡頭中的光量的零件。當藉由光圈葉片的數量進行縮小調整（減少光量）時，散景的點光源（點狀散景）便決定了。

光圈的相關介紹請參考30頁。

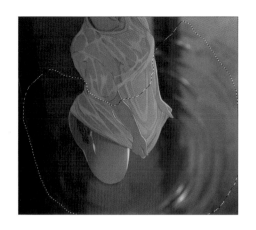

3 決定模糊人物的範圍

接著進行人物的模糊化。根據步驟 1 的合焦面,利用套索工具等建立選取範圍。為了表現出逐漸變成散景的樣子,選取範圍要比人物範圍更大。

選取範圍建立好之後,調整邊界線。

4 調整選取範圍

使用「調整邊緣」,並調整選取範圍的模糊。從選單中選擇〔選取〕→〔調整邊緣〕。出現對話框之後,利用如圖所示的數值,使邊界模糊。

因為觀看檢視時可同步調整,所以可以進行視覺化的調整。

選取範圍以外的部分會以白色顯示,所以要一邊透過檢視進行確認,一邊調整模糊範圍。

5 模糊人物

人物則使用「高斯模糊」進行模糊化。從選單中選擇〔濾鏡〕→〔模糊〕→〔高斯模糊〕。

一邊利用預視確認模糊狀況，一邊調整模糊的數值。

這次設定了如下圖般的數值。

NG範例

像人物和透明部分這種具有邊界存在者，一旦用「鏡頭模糊」進行模糊化的話，邊界面會變亮，產生不自然的感覺。

從NG範例中可以看到，人物和透明部分的邊界線出現了不自然的白霧。

所以就根據模糊的對象，分開使用模糊的種類吧！

6 模糊外側的柱子

模糊外側的柱子。與步驟 3 相同，根據合焦面選擇選取範圍，並調整邊界線。使用與模糊人物時相同的「高斯模糊」，並套用上與人物相同的數值設定。

7 模糊內側的柱子

接著模糊內側的柱子。選擇內側的柱子整體，並利用「高斯模糊」套上模糊。

數值要輸入比步驟 5、6 中使人物和外側柱子模糊時更大的數值。

8 增加點光源

利用Photoshop套用模糊之後，感覺點光源（30頁）未能表現得盡如人意，所以就用手繪的方式增加點光源。

接下來，再次返回SAI，進行後續作業。因為這次的點光源形狀採用的是不同於Chapter2的五角形，所以要稍微下點功夫。

在 Layer Set「點光源（五角形）」中建立新圖層，並且利用藍綠色繪製出五角形。這就是點光源的基本。

9 散布點光源

把畫了五角形的圖層的 Mode 變更為「Luminosity」，並調整 Opacity。Opacity 可以從面板的「Effect」中進行變更。

複製圖層，並且配置在出現點光源的亮部部分。

此時，圖層容易變多，所以請一邊進行適當的合併，一邊決定點光源的位置。

75

關鍵就是沿著波浪的亮部
逐步加上點光源。

完成

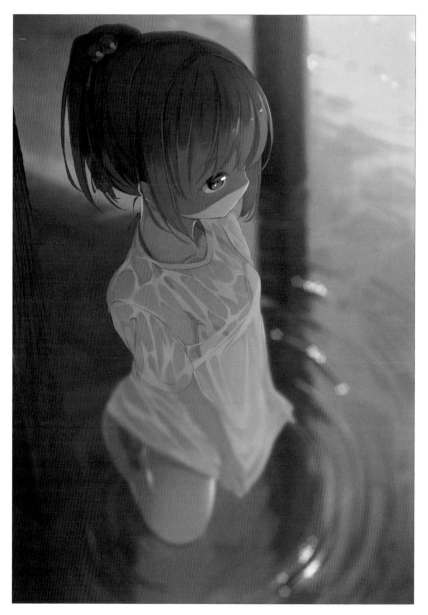

Chapter4

繪製長廊

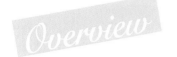

繪製長廊

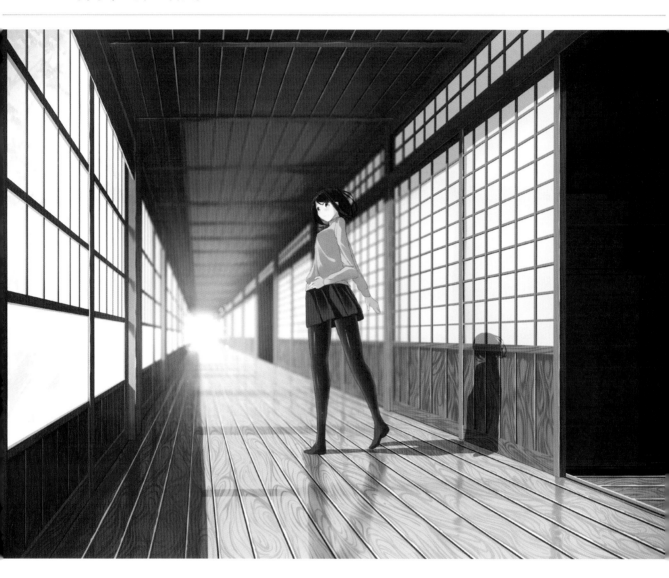

受櫻花季、暖陽所吸引的女孩來到陽光照射的長廊。

左側是與庭院相連的玻璃窗。原本玻璃窗是透明的，所以可以看到室外的櫻花，但是這裡採用的是毛玻璃，所以僅呈現出櫻花的輪廓，同時再加上不斷延伸的長廊等與現實相異的元素，繪製出一張引人遐想的插畫。在Chapter2、3中曾解說相機的表現，而在本章中則要介紹相機所無法呈現的效果，同時繪製出帶點不可思議，卻又不會過分虛假的背景。

▶ Palette

R22	R5	R29		R89	R130	R50	R0	R16	R19	R72	R92
G53	G78	G111		G148	G182	G116	G42	G54	G82	G132	G146
B104	B156	B184		B179	B204	B158	B66	B61	B93	B118	B115

▶ SampleData

04_rouka.psd

04_rouka_haikei.psd

▶ Rough

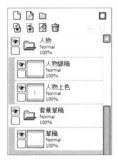

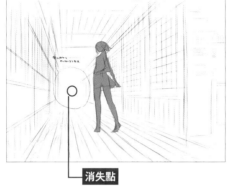

消失點

1 繪製構圖

繪製草稿。使用SAI概略地描繪構圖。為了讓人物可以簡單切換隱藏或顯示，人物和背景要以Layer Set加以分割。

走廊要採用較大的寬度。內側會在最後加上模糊，所以幾乎不需要繪製。

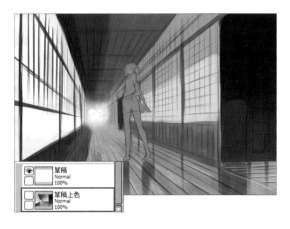

2 上底色

構圖相當簡單，所以要在繪製草稿時加上色彩，藉此確定完成後的形象。在「背景草稿」Layer Set的最下方建立新圖層（草稿上色），並塗上色彩。

這次受到櫻花的影響，所以整體的色調會呈現特殊的櫻色，為了避免失去完成後的形象，在最初要確實地鞏固好形象。就算不直接繪製櫻花，仍要留意可充分感受到春天的色彩使用。

3 製作透視參考線

就相機的情況來說，用廣角鏡頭拍攝的影像會在畫面上產生桶形失真「失真（30頁）」，不過，沒有歪斜的平行透視卻是插畫的特權。

那麼，開始進行透視參考線的製作。諸如拉門或窗戶等具有相同間隔線條的物件，只要先畫出參考線，之後的作業就會更加容易。

透視要使用SAI的Linework Layer繪製。在草稿的上方製作透視的Layer Set（透視線），分別在一點透視（消失點）、拉門和窗戶的垂直（垂直2）、其他的垂直（垂直）、天花板和地板（水平）畫上透視參考線。垂直線的間隔就如Chapter1所說，因為跟著朝向消失點，所以看到的間距被壓縮了（32頁）。

這次不需要太過在意等距間隔，以「大致的間隔」畫出參考線即可。另外，中景之後的部分預定套用上模糊，所以不需要畫出太過詳細的透視線。

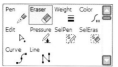

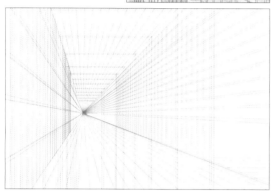

4 刪除不需要的參考線

參考線太多會讓畫面難以檢視，所以要利用「Eraser」刪除不需要的參考線，讓畫面更容易檢視。

「Eraser」就像是橡皮擦那樣可以把Linework Layer上所繪製的向量線刪除。

刪除多餘的參考線之後，畫面變得乾淨多了。如此一來，透視參考線就完成了。

Point

色彩調色盤

決定標準色

繪製插畫的時候，要預先決定好標準色。

只要在標準色加上作為陰影的較濃色彩，或是較明亮的色彩，就可以選出自然的色彩。

這次不直接繪製櫻花，而是以室外的櫻花色彩和拉門的木框顏色作為標準調色盤。

櫻花（室外）的標準色
分三階段挑選櫻花的色彩。

木框的色彩
畫海的時候，標準色彩是藍色，所以就以偏藍的色彩作為標準色。
同樣地，這次是以櫻花作為標準色，所以就以偏紅的色彩作為標準色。

木框的陰影色彩
選用偏紫的色彩。把這種色彩混入木頭的色彩中，塗上陰影。

等距繪製透視參考線的方法

這次並沒有明確地以等距方式繪製參考線，但是只要使用Photoshop，就可以製作出等距的參考線。

❶ 繪製等距的線（為了看得更清楚，這裡刻意把草稿的色彩調淡）

❷ 從選單的「變形」中選擇「扭曲」，利用「遠近法」依照草稿，使線條變形
簡單畫出等距的參考線。

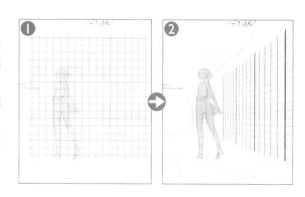

4-2 底稿

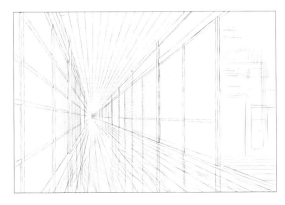

▌製作底稿

　　以透視參考線為標準，將草稿深入描繪，完成底稿。

　　這裡所使用的是專為人物線稿製作的筆刷「主線2」（22頁），不過因為是繪製底稿，所以無論用哪種筆刷也沒有關係。

4-3 上底色① 柱

▌拉門柱子的上色

　　製作「柱1」Layer Set，按照各個垂直、水平部分繪製拉門的柱子。

　　繪製的方法和Chapter3的3-3步驟 ▌「繪製柱子的形狀」（62頁）相同。

　　使用SAI中，Linework Layer的「Line」繪製柱子的線。拉門的面很狹小，所以在Linework Layer畫出形狀之後，要從選單選擇〔Layer〕→〔Rasterize Linework Layer〕，把圖層轉變成一般圖層，畫出拉門的面。

　　繪製時，要注意到背景會隨著靠近消失點而被壓縮這一點。垂直的柱子會隨著越往內側而逐漸變細。所有的柱子都畫好之後，把圖層加以合併，並且把名稱變更成「垂直1」。

2 繪製拉門的骨架（水平）

　　這裡全都是採用相同的色彩進行繪製，稍後會進行調整，所以不需要太過於拘泥於色彩。

　　根據透視線來繪製拉門的骨架。首先，利用SAI中Linework Layer的「Line」，以消失點為基準，畫出線條（為了更容易檢視，這裡刻意改變了色彩）。

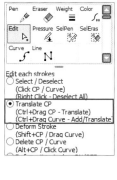

　　複製＆貼上這條線，並依照透視參考線，利用「Edit」調整線條。這個時候，要先設定「Translate CP」。

拖曳控制點後進行調整

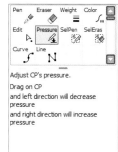

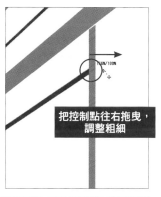

　　改變「Pressure」，把移動的控制點往右拖曳，並調整線寬。

　　把外側的線加粗，並且讓線條隨著消失點的接近而變細，藉此表現出線條的壓縮。

把控制點往右拖曳，調整粗細

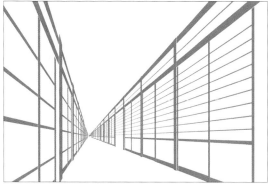

　　複製＆貼上這條線後，重複調整的作業，並且把所有的拉門骨架全部畫完（色彩恢復成原本的拉門色彩）。

　　合併所有畫好的Linework Layer，並進行點陣化。把圖層名稱變成「水平1」。

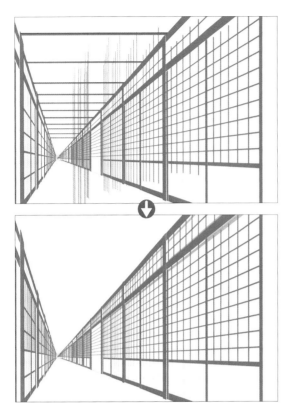

3 繪製拉門的骨架（垂直）

依照參考線，也繪製垂直的骨架。露出的部分稍後再用「Eraser」刪除。

左側的窗戶也一樣要繪製垂直的骨架。

畫好的骨架進行點陣化後，再和4-3步驟 1 所繪製的「垂直1」圖層合併起來。

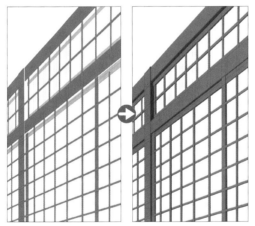

4 繪製柱子的陰影

在「柱1」Layer Set的下方建立「柱陰影」Layer Set，並且繪製陰影在拉門和窗戶的柱子上。

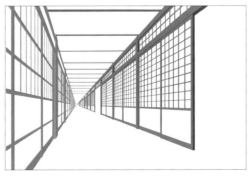

5 繪製天花板的柱子

在「柱1」Layer Set的上方建立「柱天花板」Layer Set，並且深入描繪天花板的柱子。

4-1 上底色② 窗戶、拉門

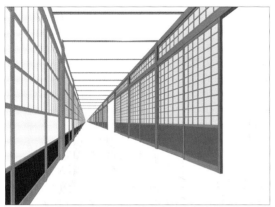

1 窗戶和拉門的上色

在「柱陰影」Layer Set的下方新增「拉門」Layer Set，進行玻璃窗和拉門的上底色作業。為了表現出戶外的櫻花所帶來的影響，這選擇帶有些許粉紅的色彩。

色彩的選擇方法請參考「Point色彩調色盤(81頁)」。

2 窗框的上色

選擇「柱1」Layer Set內的圖層，並勾選Preserve Opacity，用陰暗的色彩僅對窗框上色。

勾選Preserve Opacity後，透明部分就不會顯現色彩，所以就不會超出範圍。

3 天花板和地板的上色

進行走廊地板和天花板的上底色作業。

這次的地板為了要強調木紋，反射不要太深入描繪。

透過和繪製拉門骨架時的相同步驟，也來畫出溝紋。

圖層結構請參考下一頁。

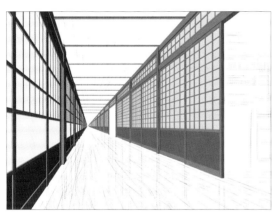

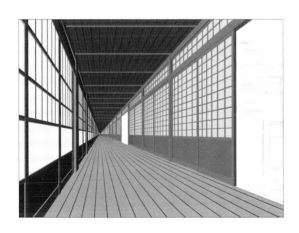

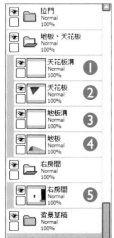

圖層分成天花板和地板、溝和面。先暫時把右側的室內填黑。

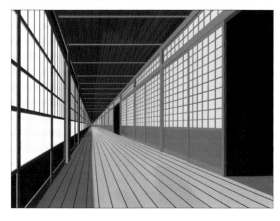

4 在地板和天花板加上陰影

　　把地板和天花板的陰影部分概略分開並上色。在「地板」和「天花板」的圖層分別勾選 Preserve Opacity 後，在相同的圖層進行繪製。筆刷就使用 SAI 的「舊水彩」。

　　上色分成作為基礎的場所和形成陰影的場所、明亮的場所三個部分。

　　地板因窗戶的木框而照射不到光的位置是最陰暗的。

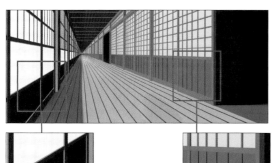

5 深入描繪拉門和窗戶

　　在拉門和窗戶的木框板面畫上溝。

　　在「拉門」Layer Set 內新增 Linework Layer，並利用與窗戶和格子相同的間隔加上溝。完成繪製之後，Linework Layer 要先進行點陣化。

4-5 上色① 拉門

▌在拉門加上陰影

在拉門的木框部分加上陰影。因為圖層細分，所以要在各個圖層的上方建立新圖層，並勾選「Preserve Opacity」，加上陰影。

在「拉門」Layer Set 建立新圖層（拉門陰影），並且也要在形成拉門上半部陰影的位置加上陰影。

在天花板的左側加上些許的地板倒映，同時柱子（竿緣）也要配合天花板上色。

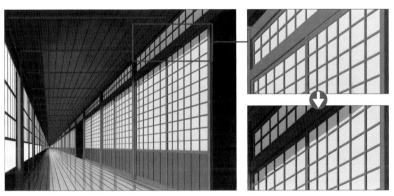

4-6 上色② 木紋

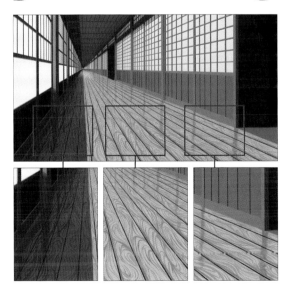

▌繪製地板的木紋

使用 SAI 的「舊水彩」，用偏暗的色彩繪製出木紋。

參考在繪製地板的圖層上進行分開上色的陰影，一邊改變色彩一邊深入描繪木紋。

此時，越朝向消失點則深入描繪越緩和起來。

塗上基本色。

畫上溝。

用較淡的色彩描繪木紋。

用較濃的色彩重疊木紋。避免剛才繪製的木紋全部被隱藏。

用基本色調整木紋。
左：調整前；
右：調整後。

在溝加上亮部。

2 木紋的繪製方法

Chapter2的2-3步驟 **8**（45頁）曾經介紹過木紋的繪製方法，但這次要解說的是深入描繪木紋的方法，而非重疊上色。這種畫法可以呈現出比較鮮明的木紋邊界，所以請依照插畫的形象靈活運用。

步驟 **5** 的重點就是不要讓線太過清晰。保留手繪的粗糙感比較能夠呈現出插畫的質感。

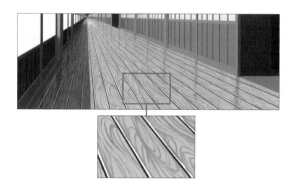

3 在地板加上亮部

在地板溝的邊界加上亮部。採用的白色要略帶點窗戶上所塗的粉紅色。

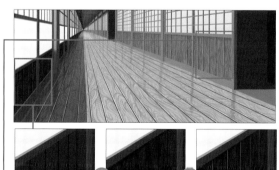

4 繪製窗戶和拉門的木紋

窗框和拉門的板面部分也要進行木紋的深入描繪。

在「拉門」Layer Set內建立新圖層（木紋），並勾選「Clipping Group」。

在該處和地板同樣地繪製木紋。

進一步在上方建立新圖層，並且深入描繪溝的亮部。

骨架部分也進行同樣作業，深入描繪木紋後，就可以暫時告一段落了。

4-7 上色③ 天花板

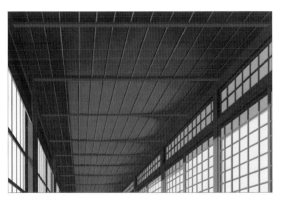

1 天花板的上色

同樣地，天花板也要加上亮部和陰影。在竿緣（水平方向的棒狀物件）的倒映和從左側窗戶入射光的陰影部分塗上陰影色彩。

另外，竿緣和拉門附近也要加上陰影色彩。

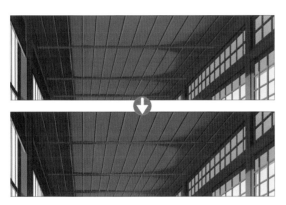

2 竿緣的上色

進行天花板竿緣的深入描繪作業。依照周圍的色彩進行上色。

亮部要配合天花板的陰影，同時讓中央部分變得明亮，藉此營造出立體感。

4-8 上色④ 柱子

1 加上亮部

在粗的柱子或窗框的木材主要部分加上亮部。

在「柱1」Layer Set 內建立新圖層（亮部），並進行亮部的深入描繪。

加上亮部之後，柱子會呈現出強弱感。在沒有繪製主線的插畫中，只要讓光照射到最多的亮部和陰影部分的邊界更加鮮明，就可以提升插畫整體的完成度。

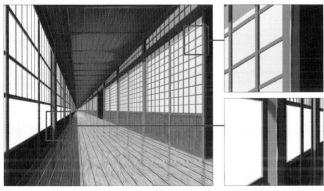

4-9 上色⑤ 櫻花

▌繪製窗戶外的櫻花

繪製窗外隱約可見的櫻花。如果描繪得太過仔細，反而會讓畫面顯得複雜，所以要利用明亮的色彩，僅畫出輪廓可見的程度即可。

「拉門」Layer Set內有繪製拉門陰影的圖層（拉門陰影），所以要在該圖層進行繪製。

使用SAI的自訂筆刷「平筆」（設定內容在22頁）畫出形狀，再利用「舊水彩」進行調整，就算僅描繪出花團和樹枝也沒有關係。

畫面右側的拉門要加上略淡的櫻花色彩，做出中央部分有光芒照射的表現。

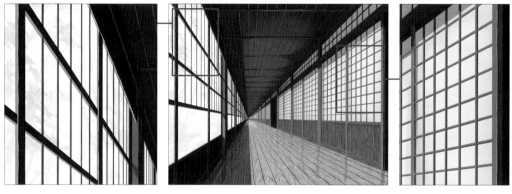

4-10 完稿① 陰影

▌繪製陰影

在地板上從畫面左邊深入描繪柱子的陰影。如果直接在地板的圖層進行深入描繪，會破壞原有的木紋，所以要建立新圖層（窗戶陰影），並且把Mode設定為「Multiply」。

在該處利用飽和度、明度略為偏低的粉紅色，加入陰影。

也追加柱子的陰影。

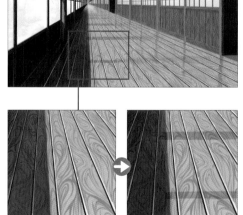

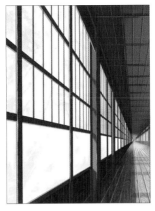

2 繪製玻璃的反射

　　在繪製了「拉門」Layer Set內的櫻花圖層（拉門陰影）的上方，建立新圖層（玻璃），並且勾選「Preserve Opacity」。

　　利用「舊水彩」筆刷在窗戶光線反射的部分塗上白色，並利用Blur工具使邊界稍微呈現模糊，畫上玻璃的表現。

4-11 完稿② 房間

1 繪製木製地板

　　深入繪製右側房間。光線照射到的部分要和走廊同樣地深入描繪地板的木紋與亮部。

2 繪製陰暗的部分

　　陰暗的部分不需要繪製得太過仔細，僅利用輪廓表現即可。同時也要注意避免讓對比太過強烈，一邊參考草稿，一邊深入描繪輪廓。

※紙面上所呈現的色彩比實際影像更為明亮。

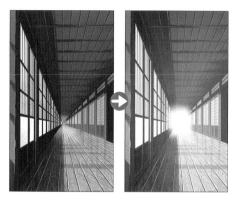

深入描繪光線

進行消失點附近的遠景處理。如果畫得太過一板一眼，則會顯得太過細膩，反而會讓插畫沒完沒了。這次要採取讓消失點附近呈現白色模糊的方法。在「柱天花板」Layer Set的上方，建立兩個新圖層。

在下方建立的圖層（空氣遠近）塗上飽和度較低的粉紅色，並利用SAI的Blur工具製作出模糊效果。

上方的圖層則要把Mode設定為「Luminosity」，並且塗上模糊化的淡灰色。藉由這樣的方式表現出強光從內側照射進室內的樣子。

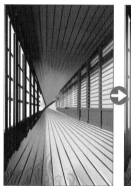

建立兩個圖層

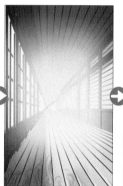

第一個（空氣遠近）塗上模糊化的粉紅色

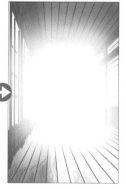

第二個（遠景光）設定為Luminosity，並塗上模糊化的灰色

▶ SampleData
04_rouka_haikei.psd

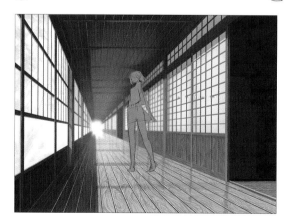

廣角鏡頭的焦距

之所以從人物站立的後方開始套用模糊，是因為就插畫的視覺上來說，這樣可以讓視覺更加漂亮，但是以類似此次構圖的距離套用廣角鏡頭時，人物一旦對準焦距，背景並不會出現太多的散景。

可是，這裡要運用插畫的特性，進行模糊化。

了解鏡頭的特性後，就能產生更加靈活的運用；如果不夠了解，有時反而會有因知識不足而出現不自然描繪的情況，所以如果能夠在此次解說中了解這個部分，或許能夠獲得更多的幫助。

注意 在SAI中所做成的Layer Set上方的圖層遮色片在Photoshop中是不具有功能。詳細請參考15頁的介紹內容。

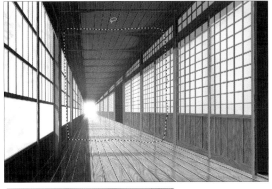

2 模糊背景

利用Photoshop加上模糊背景的效果。利用「Save as」，把SAI繪製的插畫儲存成「.psd（Photoshop）」格式。

為了套用模糊的效果，要先把人物以外的所有圖層加以合併，並且把名稱命名為「背景」。

利用套索工具選取從人物後方附近到消失點的範圍，並使用「調整邊緣」，調整出朝向內側逐漸模糊的狀態。

從選單中選擇〔選取〕→〔調整邊緣〕，在出現對話框後，套用如圖所示的數值，使邊緣模糊。因為調整時可以觀看檢視畫面，所以可以憑視覺進行調整。選取範圍以外的部分則以白色顯示。

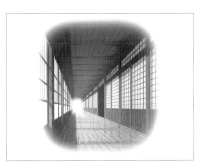

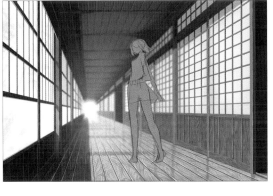

選擇選單的〔濾鏡〕→〔模糊〕→〔鏡頭模糊〕，並做出如左圖般的設定。這個設定可一邊觀看預視一邊調整，所以就算憑視覺進行調整也沒關係。

1 點狀散景的表現

在完成模糊作業後的插畫上，套用光效果的點狀散景（34頁）。

利用SAI開啟檔案，在剛才套用模糊的圖層上方建立新圖層（點狀散景），並且把Mode設定為「Luminosity」。

在消失點附近的強光部分增加點狀散景。

把「Pencil」筆刷的Min Size設定為100%、Opacity設定為50%左右後，再以點觸方式，利用飽和度較低的淡粉紅色畫出點狀散景。

2 光斑的表現

光斑（31頁）也是使用「Luminosity」圖層來表現。

在步驟 1 的「點狀散景」圖層上方建立圖層（光斑），並且把Mode設定為「Luminosity」。利用與剛才繪製點狀散景時的相同色彩，粗略地描繪來自窗戶的光。

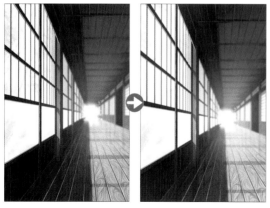

3 暈影的表現

表現出相機鏡頭的暈影。

這是相機的效果，所以不一定要繪製。

在最上方建立新圖層（暈影），並且把Mode設定為「Multiply」。在四個角落塗上偏暗紅色的灰色。最後再用Blur工具進行模糊化。

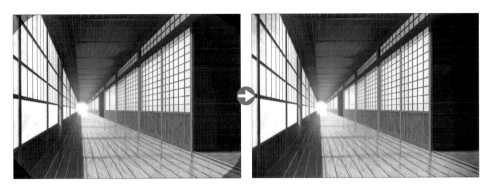

如此一來,背景就完成了。

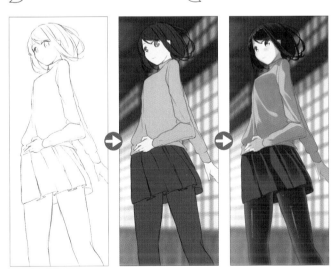

4-15 人物

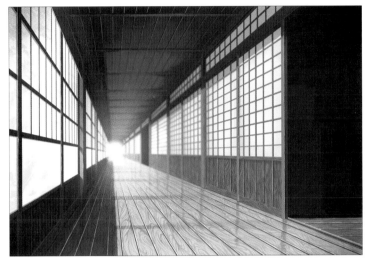

▎人物完稿

根據草稿來繪製線稿。

製作人物線稿用的自訂筆刷「主線2」(設定內容在22頁)。藉此就可以畫出鉛筆輕描般的線條。

這次的人物比較小,所以細節部分不深入描繪。色彩則配合背景從紅色系中選擇了紫色。

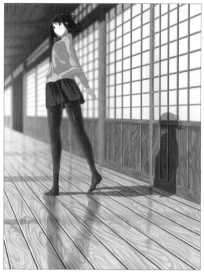

2 畫上陰影

　　把人物的陰影和地板的倒映分別畫在不同的圖層。

　　在「人物」Layer Set的下方建立新圖層（人物陰影、人物倒映），並且把Mode設定為「Multiply」來深入描繪。訣竅是來自窗戶的光影要確實地繪製出某種程度的輪廓，而地板的倒映則要透過模糊化的輪廓來繪製。

　　人物的陰影只要配置在與地板左邊窗戶的陰影大致相同的角度，就可以形成自然的陰影。

4-16 完成

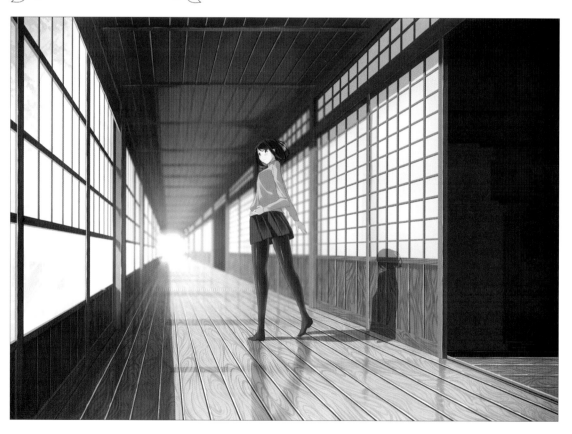

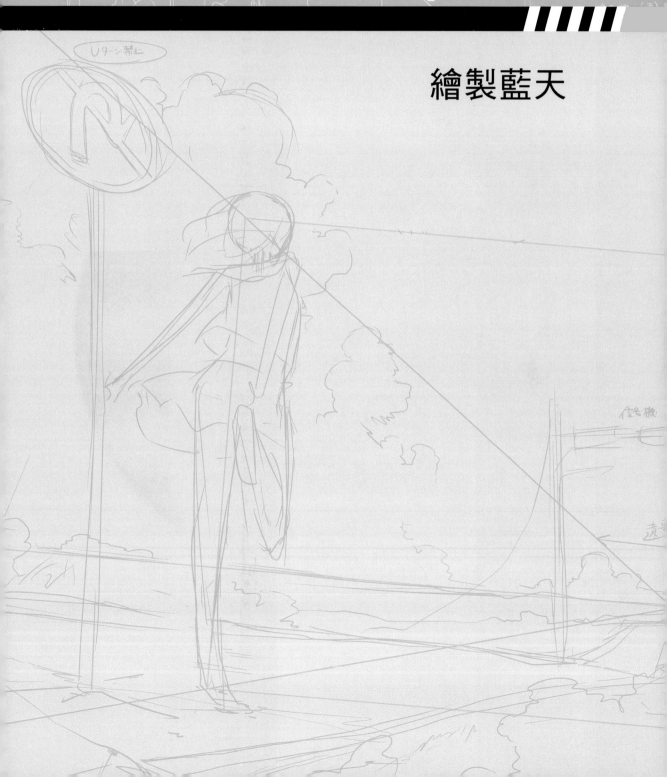

Chapter 5

繪製藍天

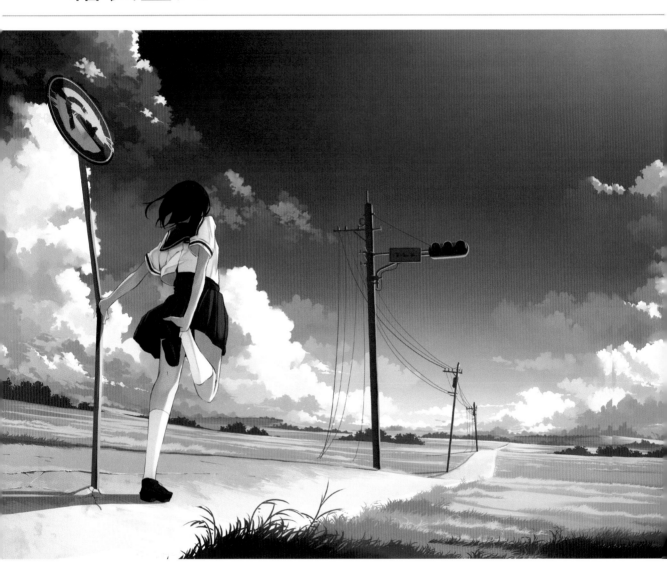

少女眺望近未來荒廢的都市草原的插畫。利用路標和紅路燈等日常生活中所熟悉的道具，作為讓人聯想到荒廢的道具，透過這些道具，就能夠一眼看透插畫的世界觀。

筆直連綿的道路上有禁止迴轉的路標，同時還有著令人感到諷刺的紅綠燈，給人充滿無限的想像。另外，草原和水手服等不協調的感覺，讓插畫整體變得更加有趣。

▶ Palette

R22	R5	R29	R50	R89	R130	R0	R16	R19	R72	R92	R163
G53	G78	G111	G116	G148	G182	G42	G54	G82	G132	G146	G210
B104	B156	B184	B158	B179	B204	B66	B61	B93	B118	B115	B162

▶ SampleData

05_sora.psd

05_sora_sabun1.psd

05_sora_sabun2.psd

▶ Rough

5-1 草稿

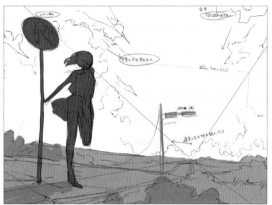

1 繪製草稿

使用SAI繪製草稿。

因為希望繪製出呈現天空的插畫,所以就採用了把天空面積放大的構圖。在這張插畫中,將以色彩的挑選方式及上色方法作為說明重點。

這次要繪製形狀容易掌控又能夠反應出插畫形象的積雨雲(這次我最擅長的插畫)。

為了讓雲的配置更顯平衡,所以要在中央的後方配置紅綠燈,並且在草稿階段,於紅綠燈的兩側繪製出較大的雲朵。

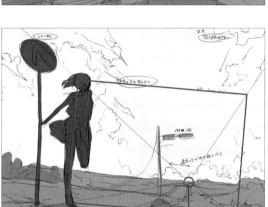

消失點

2 透視

在這次的插畫中,透視等的參考線僅採用概略程度即可。因為使用透視參考線的對象只有地平線的傾斜和道路盡頭的消失點而已。

為了掌握傾斜的程度,要從四角平行的畫布記下參考線偏移多少。

5-2 底稿

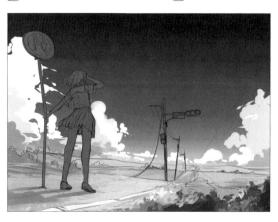

1 製作底稿

草稿是採用單色,但是在底稿階段下,要先確定好某種程度的色彩。

此時,先不要思考圖層結構等,直接在單一圖層上進行繪製。只要了解概略的色彩配置即可。

雲的部分稍後會進一步地深入描繪,所以就以較明亮的白色繪製出概略的形狀。下方的雲朵陰影則利用白色混合天空藍的色彩進行上色。

人物變更成「眺望天空」般的姿勢,進行底稿作業。

2 決定色彩

　這次要製作出如右列般的色彩調色盤,並且以該色彩為中心進行配色。

　決定色彩是最困難的作業,不過這次只要完成插畫中面積最為廣大的天空色彩,就能夠以該色彩為中心來決定出其他的色彩。

色彩調色盤

決定標準色

　以面積最為廣大的天空色彩作為標準色,製作出色彩的調色盤。越接近地平線,色彩就會變得越明亮,色相也會越偏向綠色。只要一邊觀看一邊決定適當色彩即可。要注意到草原的綠色也是如同混合到標準色般的偏藍色。

光和陰影

・照射到光的部分是綠〜黃色
・形成陰影的部分是藍色

　只要注意上述兩點,就可以讓色彩挑選變得更容易。

5-3 上色① 雲

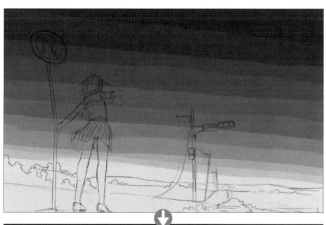

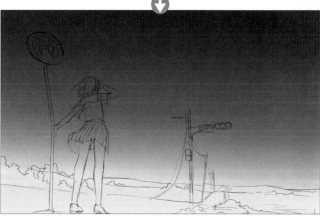

1 塗上天空的基色

　利用漸層表現天空色彩。色彩會隨著接近地平線而變得明亮,所以要參考底稿,利用SAI的「Pencil」等邊緣堅硬的筆刷,塗上剛才所製作的調色盤色彩,然後再參考底稿,從色彩較濃的部分開始描繪。之後,再使用Blur工具加以調和色彩。

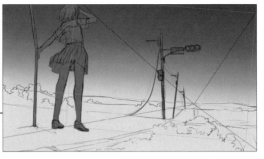

2 決定地面

參考底稿後，為了讓地平線與天空之間的邊界更加明顯，所以要在繪製天空的圖層上方建立新圖層（地面），並利用綠色填滿地面部分。

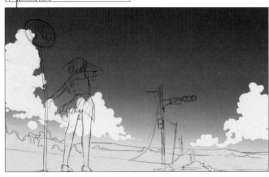

3 決定雲的形狀

決定概略的形狀後，深入描繪。建立繪製雲朵用的新圖層（雲）。這裡之所以利用其他圖層繪製雲朵，是因為可以進一步調整雲的形狀，直到自己滿意為止。若是熟練之後，就算把雲繪製在與天空漸層相同的圖層上也沒關係。因為畫在相同的圖層會比較容易使色彩混合，同時色調也會變得比較自然。

4 繪製雲朵

雲朵有各式各樣的繪製方式，這次則要解說最易懂、最容易學習的方法。

在剛才步驟 3 所繪製的雲朵畫上亮部，亮部就加在雲照射到光的部分。在這次的插畫中，太陽的位置設定在右上方。

利用SAI的「Pencil」繪製形狀，並利用「舊水彩」進行深入描繪。加上亮部後，在外側畫上雲的陰影部分，並和剛才同樣地加上亮部。

進一步在外側繪製明亮的雲朵。

深入描繪與天空之間的邊界時，或是希望混合色彩時，要使用「水彩筆」使色彩調和在一起。

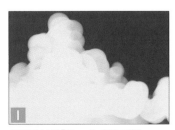

利用SAI的「Pencil」製作形狀。

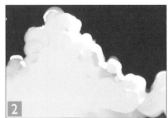

注意右上的光源，加上亮部。

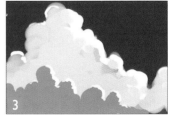

在外側深入描繪陰暗的雲，並加上亮部。

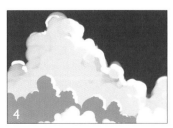

進一步在外側畫上明亮的雲。

用「水彩筆」調和天空和雲的邊界。

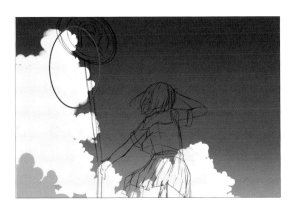

5 深入描繪雲的亮部

接下來進行雲的深入描繪。正如前述，因為色彩比較容易混合，所以陰影等全都要在相同的圖層上進行作業。

在步驟 3 繪製概略雲朵的「雲」圖層上進行繪製。

首先，進行亮部的深入描繪。因為光源是位在右上方，所以右側要塗上比標準色更加明亮的白色。

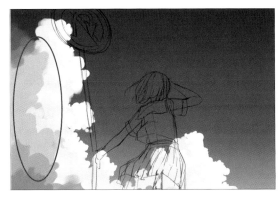

6 深入描繪雲的陰影

在與亮部的相反側，利用比雲的基本色還暗、飽和度稍高的色彩，概略地描繪陰影部分。

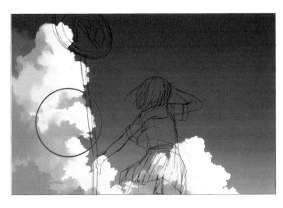

7 深入描繪陰影的輪廓

基於讓陰影部分的雲朵輪廓更加鮮明而深入描繪，其重點在於跟隨著移往最大雲朵的陰影外側，色彩要逐漸變濃。

存於光線大量照射部分的雲朵陰影(主要且大的雲朵陰影部分)的雲等，則要用雲朵陰暗色調的藍色來清楚地描繪形狀。

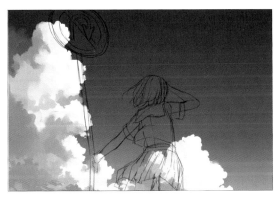

8 深入描繪明亮部分的輪廓

進一步深入描繪。再者，存於外側尚未形成大雲朵陰影的雲，則用明亮色彩來追加。

這裡的繪製重點就是不要怕麻煩，要連細部都要仔細描繪，不可以有半點妥協。時間花費得越久，完成度就會變得越高，所以就耐心地繪製出形狀吧！

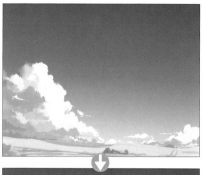

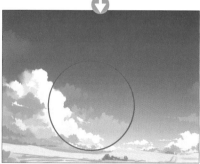

9 深入描繪遠處的雲朵

在「雲」圖層的下方建立新圖層（雲2），加上遠處的雲。

遠處的雲要採用與天空色彩混合後的較淡色彩。如此一來，天空就完成了。

5-4 上色② 地面

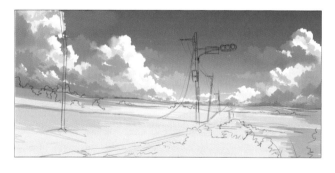

1 將地面分開上色

在「地面」圖層塗上地面。形狀和色彩則參考草稿和底稿，在同一個圖層上重疊上色。使用SAI的「舊水彩」、自訂筆刷的「平筆」（設定內容在22頁）等，採用較大的筆刷尺寸。

並無嚴密的分開使用，因此只要方便使用即可。

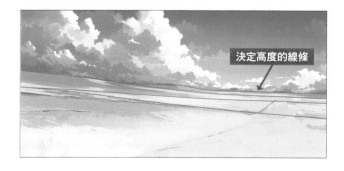

決定高度的線條

2 決定地面的高度

用概略形狀在底稿上畫出地面的凹凸形狀。

在遠處彷彿具有平緩山嶺般的形象，因此要仔細地決定每個高處部分。

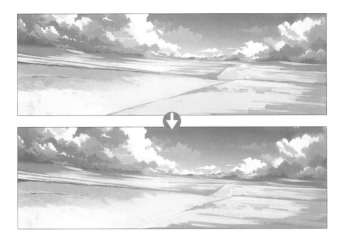

3 深入描繪山嶺

根據步驟 2 所決定的線條，調整山嶺的形狀。

4 在內側增加矮樹叢

建立新圖層（草），並且在草原的各處繪製低矮的樹叢。此時的重點是要配合步驟 2 所決定的高度線條。

由於大多數都是陰影部分，因此要選擇混入天空色的偏藍色彩，而非綠色。

5 深入描繪道路

回到「地面」圖層，調整道路。這裡也要注意高度的線條，加上陰影。

此外，也要描繪道路的白線。

6 增加附近的草

在畫面的外側部分逐一繪製出草的輪廓。

筆刷使用「舊水彩」，把「Min Size」設定為 10%，一旦點畫入圖，就能夠完成接近形象的描繪。

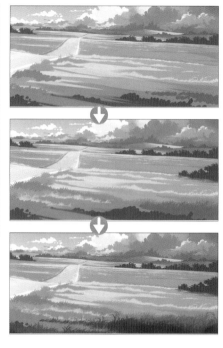

7 深入描繪外側的草

建立新圖層（外側草），並利用較深的色彩深入描繪位在外側的草。這裡也要一根根地仔細描繪，才能在完稿上呈現差異。

陰影部分選用偏藍的色彩，這可說是整張插畫通用的用色方式。

5-5 上色③ 路標、紅路燈、電線桿

1 調整電線桿的位置

在「草」圖層的上方，建立「電線桿等」Layer Set，並進行電線桿的繪製。電線桿大多是直線，所以就使用SAI的「Linework Layer」來決定形狀。完成畫出形狀之後，預先把圖層點陣化。

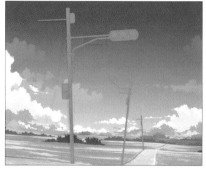

2 繪製路標

雖然SAI並沒有製作正圓的工具，但是仍可使用滑鼠製作（請參考下頁）。路標在利用正圓繪製後，要使用選單的〔Layer〕→〔Transform〕，使其歪斜。

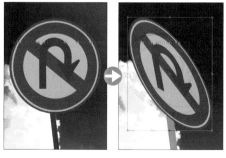

3 深入描繪路標的陰影

調整好歪斜的角度後，加上陰影。因為5-5步驟 2 中有細分了圖層，所以要在各圖層的上方建立勾選了「Clipping Group」的圖層，並且加上陰影。

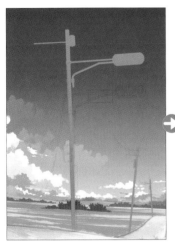

4 繪製電線桿

調整內側的電線桿形狀。當不知該怎麼繪製電線桿等的時候，只要檢視實物就可以清楚了解。

為了營造出荒廢的形象，這裡要畫出斷掉的電線桿或傾斜的電線桿，藉此營造出荒廢的效果。

Point

用「SAI」繪製正圓

SAI並沒有製作正圓的工具，所以要使用Linework Layer的「Curve」，透過滑鼠來繪製正圓。

點擊圓的開始點。在不挪動滑鼠的情況下，利用 Delete（或 End）使畫布旋轉後，點擊滑鼠。再次使畫布旋轉後點擊滑鼠。就重覆這樣的動作，最後在圓相連接的地方點擊兩次滑鼠，就可以完成正圓的繪製。把正圓縮放成欲使用的大小吧！因為是利用Linework Layer進行繪製，所以也可以自由變更線條的粗細。

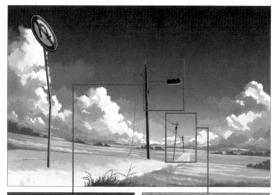

5 深入描繪光線

在步驟 1 中所繪製的「電線桿」圖層上進行電線桿的深入描繪。

繪製電線桿、路標、紅綠燈照射到光的部分。紅綠燈有許多陰影的部分，所以只要畫出光的部分，就已足夠了。

其重點就是當距離越遠，就越不需要深入描繪。

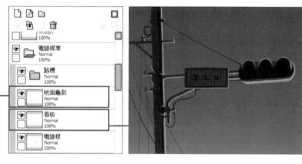

6 在紅綠燈上增加看板

製成原尺寸後，文字會幾乎看不見，所以不用加上文字，繪製成看起來像是看板即可。

7 深入描繪道路上的龜裂

建立新圖層（地面龜裂），深入描繪道路左側的龜裂和路標插入部分的地面。

5-6 調整

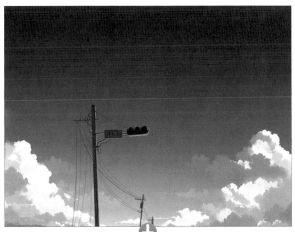

1 對整體加上光

在最上方建立新圖層（太陽光），把Mode設定為「Luminosity」，並且畫出光的表現。

塗上明亮的藍色，加上模糊後進行調整。

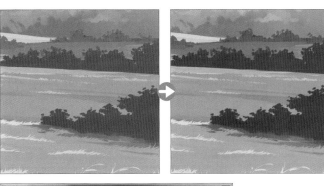

2 調整草原

感覺草原的對比有點弱，所以要把「地面」Layer Set整體的對比調整得更為強烈一些。

對比可以利用SAI選單的〔Filter〕→〔Brightness and Contrast〕來加以調整。

可以透過Preview，一邊檢視畫面一邊進行調整。一邊確認整體的平衡，一邊調整色調。

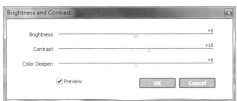

3 增加雲朵

感覺雲朵的量有點少，所以要建立新圖層（追加雲），並利用5-3步驟 4 中所解說的方法來新增雲朵，進行深入描繪。

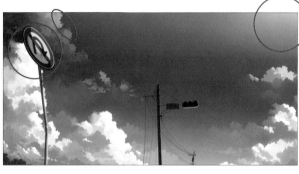

4 進行微調

調整雲朵上方的亮部、位在最上方的Luminosity圖層的Opacity，並加上路標的汙穢。

關於路標的汙穢，可憑各自的喜好添加。

如此一來，背景就完成了。

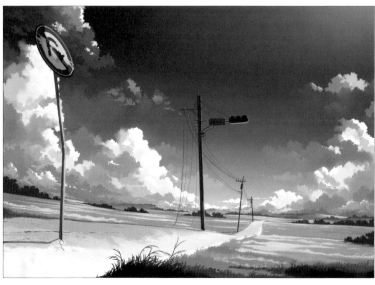

5-1 人物

1 繪製人物

前面是以眺望遠處般的姿勢繪製底稿，不過考量到整體的協調和插畫的趣味性，這裡把少女重新畫成5-1所描繪的，一邊重新穿上鞋子，一邊打算往前跑的少女。

在底稿的上方建立新的Layer Set（人物），並繪製線稿。

製作人物線稿用的自訂筆刷「主線2」（設定內容在22頁）。如此一來，就可以繪製如鉛筆輕描般的線條。

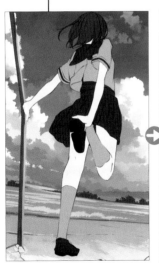 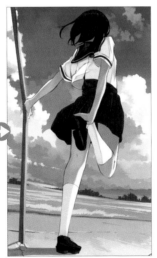

2 人物的分開上色

在不同的圖層上為各個物件進行上色。

在分開上色的各圖層上方建立新圖層，並且利用「Clipping Group」進行陰影的深入描繪。

此時要注意右上的光源來上色。

另外，還要在「人物」Layer Set的下方建立新圖層（陰影），並且把Mode設定為「Multiply」，進行人物陰影的深入描繪。

Point

選色的訣竅

選擇和背景相調和的色彩的訣竅，就是稍微混上一點周遭的色彩。

在平常使用的肌膚色彩上僅混入些許天空的藍色。

只要把那種色彩使用在陰影上，就很容易與背景相調和。

雖然和上色的技巧有所不同，不過就算只是穿著藍色衣服在藍色背景中，也可以減少人物和背景的不協調感。

肌膚色彩就算選擇一般所使用的肌膚色彩也沒有關係。

肌膚色彩　　＋　　　稍微混上一點色彩

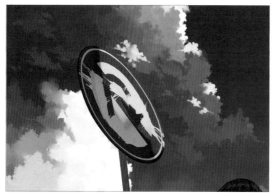

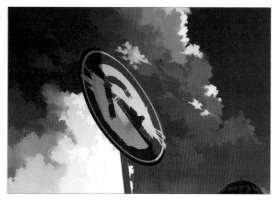

1 暈影的表現

表現相機鏡頭的暈影（30頁）。這是相機的效果，所以不一定要繪製。

在最上方建立新圖層（暈影），並把圖層設定為「Multiply」。在四個角落塗上些許偏藍的灰色，並利用Blur工具加以模糊。

此時右上為光源，因此右上不要塗色。

2 最終調整

最後檢視插畫整體，進行問題部分的最終調整。

一邊檢視整體，一邊適當修正有問題的部分。

外側的草、內側的樹木

深入描繪不足的部分和覺得有問題的部分。

雲

調整雲朵的形狀。

一邊檢視整體的協調性，一邊微調整雲或草等。

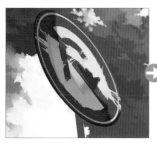 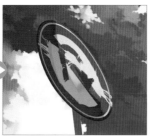

路標

　　感覺路標上的金屬板有點大，所以就把金屬板縮小了。

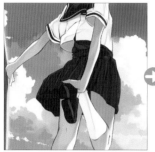

人物的裙子

　　強調陽光照射到的部分。

5-9 完成

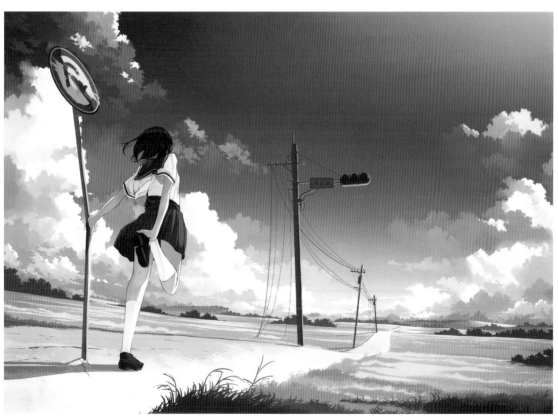

描繪黃昏景色

1 圖層構成

使用5-9中所完成的插畫，進行色彩調整等，製作出黃昏的風景。

關於色彩調整，如果只是變更圖層整體的色調，就無法做出更完美的效果，所以重點就是要對每個圖層的明度變更色彩。

利用左圖般的圖層結構製作出黃昏景色。

※Luminosity圖層

※Multiply圖層

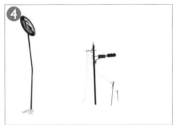

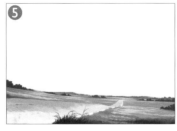

注意 一旦在SAI中把圖層的Mode設定為「Luminosity」，圖層效果在Photoshop中就會變成「線性加亮（增加）」。詳細請參考15頁的介紹內容。

2 儲存成Photoshop格式

利用「Save as」把SAI繪製好的插畫儲存成「.psd（Photoshop）」格式。接下來的色彩調整就利用Photoshop進行作業。

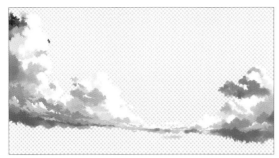

3 雲的色彩調整（色彩平衡）

進行雲朵的色彩調整。黃昏的雲受到太陽光的影響下，會從黃色變成紅色的色調。

首先，選擇「雲」圖層，並選擇選單的〔影像〕→〔調整〕→〔色彩平衡〕。

亮部（❶）和中間調（❷）的明亮部分要從黃色調整成紅色色調，陰影（❸）則要調整成藍色等飽和度偏低的寒色系色調。亮部、中間調、陰影的三個數值都調整好之後，就按下〔確定〕。

色彩平衡要憑感覺調整，所以要一邊預覽畫面，一邊進行適當調整。

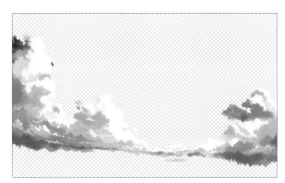

4 雲的色彩調整（曲線）

利用曲線進一步地調整以色彩平衡調整後的圖層，使黃色的色調更為強烈。選擇「雲」圖層，並選擇選單的〔影像〕→〔調整〕→〔曲線〕。曲線可以調整色彩的明度，而色版選項中除了RGB整體之外，還有個別色版可供選擇色彩，讓視覺上的辨別更加容易。

紅色❶（Red）要增加明亮部分並減少陰暗部分，藍色❷（Blue）則要增加陰暗部分，並且降低明亮部分。紅和藍的色版調整完成之後，按下〔確定〕。

原本的藍天白雲

利用色彩平衡調整

利用曲線調整

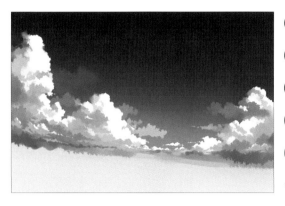

5 變更天空的色彩

　　配合雲的狀況來調整天空的色彩。這裡與其採用色彩調整，不如自己直接上色會來得快一些，所以就利用與5-3步驟 ■ 相同的方法，在「天空」圖層上套用漸層。關鍵就是越接近地平線，色彩會以藏青色變化成紅色。

6 調整地面（色彩平衡）

　　利用與調整雲的步驟 ■、■ 相同的方式進行色彩調整。「地面」Layer Set中有三個圖層（圖層結構請參考步驟 ■ ），所以也要按照色彩平衡、曲線的順序來調整地面的色彩。

7 調整地面（曲線）

　　接著，利用曲線調整地面的色彩。請務必在調整過「紅」和「藍」的數值之後，按下〔確定〕。

　　色彩平衡、曲線的調整都要一邊預視畫面，一邊調整數值，直到沒有半點不協調感為止。

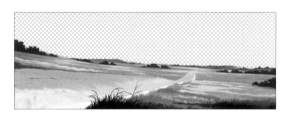

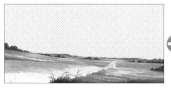
原本的地面

利用色彩平衡調整

利用曲線調整

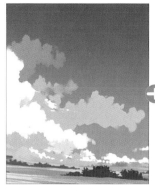

8 調和雲和天空的邊界

在「雲2」圖層的上方建立設定為Clipping Group的新圖層，並利用Brush工具調和雲的色彩。

此時，較細微處並不要做色調的調整，而是要在另一圖層上進行添繪，並且加上中間的色彩來調整，這樣就可以繪製出比較自然的完稿。

9 調整電線桿

採用與步驟 3、4 中調整雲的色彩相同的方式，以色彩平衡和曲線進行路標上禁止迴轉部分的色彩調整。

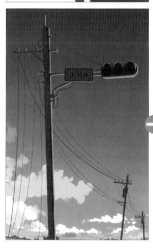 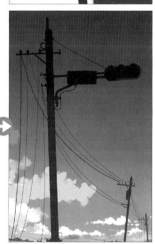

電線桿和紅綠燈則要將作業返回到SAI進行。勾選「電線桿」圖層的「Preserve Opacity」，並且填上色彩。

這次是逆光，因此要用陰暗的色彩進行上色。色彩就從使用在天空中的深藍色進行挑選。

 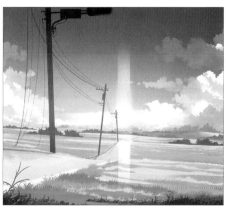

10 太陽的表現

添加西沉的落日。使用SAI的「Luminosity」圖層Mode來表現日落。

使用三個圖層。在最上方新增一個（ ❶ ）、地面的前面增加一個（ ❷ ）、地面的後面增加一個（ ❸ ）。

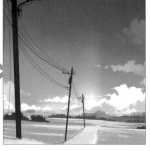

一般　　　　　　　　Luminosity

11 繪製太陽

利用略帶紅度的橘色,在最下方的「光1」圖層(❸)繪製太陽。筆刷就使用SAI的「舊水彩」,畫出形狀之後,利用Blur工具加上模糊效果。

畫出縱向延伸的線條和周圍的光,同時把圖層的Mode變更為「Luminosity」。

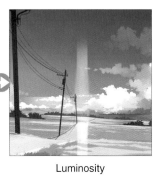

一般　　　　　　　　Luminosity

在「光2」圖層(❷)中畫出十字。這裡也要跟「光1」圖層一樣,把Mode變更為「Luminosity」。檢視色彩的平衡,再變更各圖層的Opacity,太陽的繪製就完成了。

一般　　　　　　　　Luminosity

12 光斑的表現

相機面向明亮光源拍攝的時候(在逆光條件下居多),明亮部分的光會洩漏至以外的部分、陰影部分,這種現象就稱為光斑(31頁)。只要在插畫中加上類似的效果,就可以展現出在照片中常見的自然表現。

以步驟 11 中所繪製的太陽為中心,在最上方的「光3」圖層(❶)加上淡淡的紅色。

這個圖層也要把Mode設定為「Luminosity」。如此一來,西沉的落日就完成了。

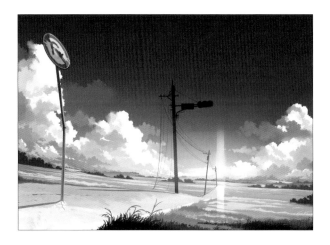

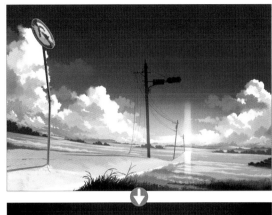

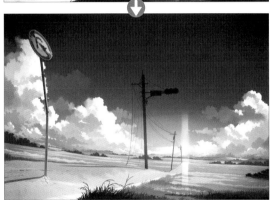

13 暈影的表現

就像5-8步驟 **1** 中所進行的，利用 Multiply 在畫面的四個角落加上暈影的表現。因為是黃昏，所以光量會比白天少，加上陰暗效果後，插畫會更顯自然。

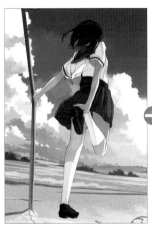 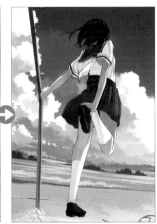

14 人物的色彩調整

最後，進行人物的色彩調整。

利用與調整雲的步驟 **3** 、 **4** 相同的方式，依照色彩平衡、曲線的順序來調整人物的色彩。

調整時，不要把所有圖層合併，而要一邊檢視各個物件，一邊進行調整。

調整方式和雲相同，不過如果全部利用相同的數值進行調整，肌膚色彩會呈現出過度強烈的橘色。這裡要根據步驟 **3** 、 **4** 的數值，一邊檢視 Preview，一邊以各種數值進行嘗試，逐一挑選出符合背景的色彩。

15 繪製陰影

　　最後，在「陰影」圖層添加人物的陰影。

　　因為太陽的位置比較低，所以關鍵就是把影子畫得比白天的插畫更長。

　　如此一來，黃昏的插畫就完成了。

完成

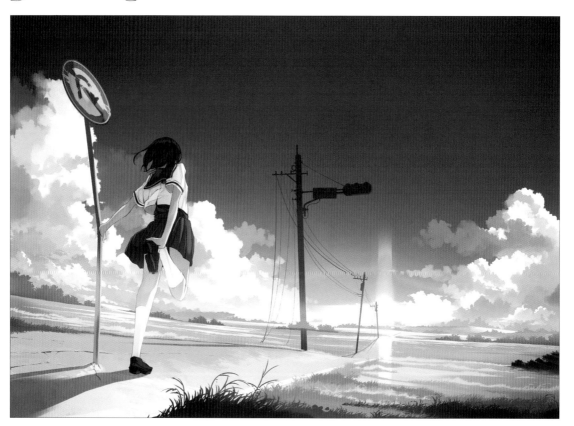

繪製夜空

1 變更天空的色彩

使用5-9所完成的插畫，繪製出夜空風景。這裡希望展現出夜空景色，所以要把構圖調整成縱向，並且為了展現出動態，傾斜構圖，同時增加天空的空間。

圖層的結構和黃昏的插圖相同。

把黃昏景色中所繪製的太陽光和雲等圖層設定為隱藏，完全清空。

天空部分與其利用色彩調整進行繪製，還不如自己上色來得比較快，所以利用與5-3步驟 1 相同的方法，使用SAI製作漸層。夜空的用色關鍵就是設定為深藏青色變化成紫色的漸層。

2 調整地面（色相、飽和度）

使用Photoshop進行色調修正。夜晚的明度較低，所以要先調降整體的明度。之後，如同黃昏景色的那樣，利用色彩平衡和曲線等進行調整。

首先，選擇地面的圖層，並使用〔色相／飽和度〕調降明度。

3 調整地面（曲線）

接著，利用曲線調整地面的色彩。請務必調整「紅」和「藍」的數值之後，按下〔確定〕。

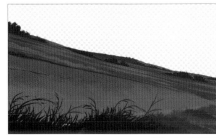

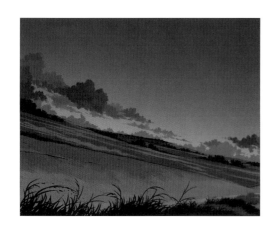

4 繪製雲朵

返回SAI繼續作業。在地平線附近繪製雲朵。雲朵的繪製和白天、黃昏的時候不同，要在地平線附近繪製較細微的陰暗雲朵。雲較小的關係，所以不需要太過在意雲的形狀，因此要在與步驟 1 繪製了天空的相同圖層中直接進行繪製。

如果希望稍後還能夠進行修正，就算在不同的圖層中進行繪製也沒有關係。

繪製雲朵形狀時使用預設的「舊水彩」，發生滲色的部分或不希望讓形狀太過明顯的部分等，則要使用「水彩筆」。

5 調整電線桿

進行電線桿或路標的色彩調整。

路標在不改變色調的情況下，在路標的圖層上建立新圖層。將Mode設定為「Multiply」，深入描繪陰暗的部分。電線桿則概略塗上黑色，僅描繪出輪廓即可。

決定好色彩後，就預先對每個組件合併圖層。

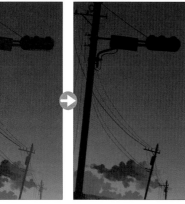

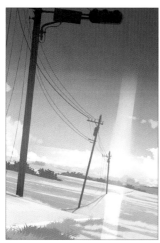

黃昏景色

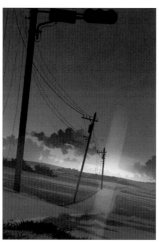
夜晚

6 太陽的表現

這次不光只有夜空，還要增加宛如太陽沉入地平線般的部分，所以要跟黃昏景色的步驟 10、11 一樣地，使用三個圖層來增加光的效果。

就黃昏的光來說，這樣的光線顯得太過明亮，所以要稍加壓抑，僅讓接近地平線的部分變得明亮即可。

⑦ 決定星星的位置

利用其他的圖層繪製草稿，決定要讓夜空的星星做成什麼樣的形象。然後再以該圖層作為標準，利用Luminosity圖層來表現星星聚集的部分或星雲。

星星要盡量做出隨機般的狀態。如果同時也製作出完全沒有星星的陰暗部分，就可以呈現出更有層次感的星空。

在天空圖層的上方建立新圖層（星雲），並利用「舊水彩」，根據草稿畫出星雲，再使用Blur工具套用上適當的模糊效果。

參考草稿，利用舊水彩深入描繪

利用Blur工具加上模糊

一邊調整形狀一邊模糊

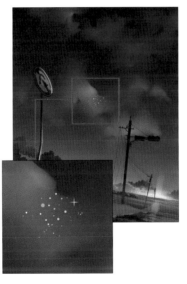

⑧ 深入描繪星星

就逐一繪製的方法來說，星星繪製的龐大作業量不是會讓人在作業中途感到厭煩，就是會因為星星密度偏低而無法做出美麗星空的表現，所以要積極地使用複製&貼上進行繪製作業。

並非單純的複製&貼上而已，還要一邊設法變化一邊推動作業。首先，建立Mode設定為「Luminosity」的Layer Set（星），並且在其中建立新圖層。

然後，把「Pencil」的「Min Size」設定為100%，在改變尺寸的同時，繪製數個點，製作出成群的星星。此時，讓星星的圓形邊緣變得更加明顯，就是繪製的重點。

Point

星星的顏色是黃色？

星星的色彩不要採用常見的黃色，而要使用和天空色彩調和的藍色或飽和度較高的粉紅、白色等。

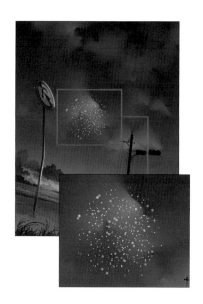

9 增加星星

　使用複製&貼上或旋轉工具等，把星星製作成不規則形狀，並且增大成群。等到成群的星星差不多有左圖般大小後，基本的形狀就完成了。接著就使用這個雛形，進一步增加星星。十字星會因為鏡頭的關係而呈現相同方向，所以不要進行複製&貼上。

Point
十字星為相同方向的理由

　肉眼看不到照片中可見的十字光，那是「只有使用反射望遠鏡拍攝時」才會出現的相機特性。當支撐反射望遠鏡的反射鏡所用的支柱有4根時，光線會折返，進而出現這樣的4芒星。因此，十字星的角度都會朝向相同方向。

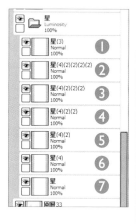

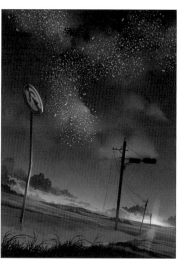

10 繪製滿天星斗

　利用複製&貼上的方式，在相同的 Layer Set 內貼上圖層。貼上的圖層要一邊檢視整體協調，一邊進行配置。

　此時的重點是不做縮小，而是直接以相同大小進行配置。

　星星的位置確定之後，要適當進行圖層的合併，所以此時的圖層就算直接維持複製後的名稱，也沒有關係。

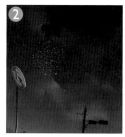
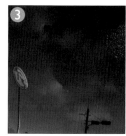
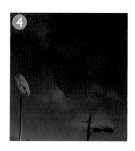
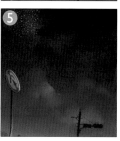
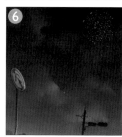
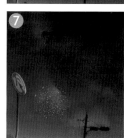

　像這樣僅改變位置，星星的大小不做變更。

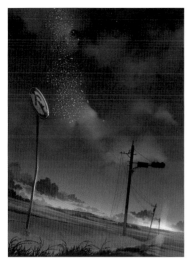

ⅢⅢ 更多的滿天星斗

進一步建立新的Layer Set（星2），這次要利用與步驟 **10** 相同的方式，把變更尺寸後的星星複製＆貼上。在相同的Layer Set內要避免讓不同尺寸的星星混雜在一起。

Layer Set「星」的星

Layer Set「星2」的星

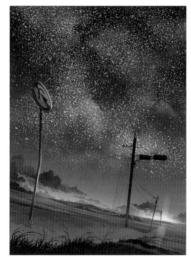

以複製＆貼上增加星星，利用4個Layer Set通盤性地配置星空。使星空的密度呈現極高的狀態。

依據星星的尺寸別區分圖層的理由

利用星星的尺寸區分圖層的理由有兩種。

❶ 由於圖層數量會變得相當龐大，因此如果全部混雜一起，會在作業的過程中產生混亂，浪費無謂的作業時間。

❷ 把星星尺寸簡單思考為距離地表的距離，在最後調整Opacity的時候，只要按照那個距離進行調整，就可以更加地清楚明瞭。

只要稍微下點功夫，就可以讓之後的作業更加地輕鬆。

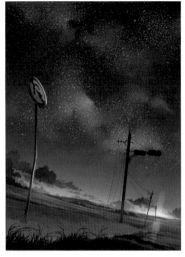

12 調整星星的Opacity

將步驟 11 中所製作的星星依照Layer Set別來調整Opacity。

只要讓距離越遠的星星變得更淡，就可以讓星星看起來更自然。

在這張插畫中，將最小的星星即Layer Set「星3」設為最淡。

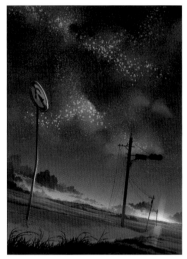

進一步建立Layer Set「星5」和「星6」，並配置上不規則的大顆星星。利用與步驟 9、10、11 相同的方式進行複製＆貼上。

最後，建立Layer Set「十字星」，並加上重點式的十字星。十字星要改變角度，在避免角度傾斜的情況下，以相同的方向深入描繪，並且和其他的星星圖層一樣，把Mode設定為「Luminosity」。

所有的星星都繪製完成後，對每個Layer Set合併圖層，並且一邊檢視整體的協調性，一邊調整Opacity，完成整片星空。

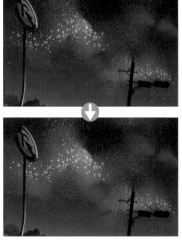

13 使星雲更加明亮

建立新圖層（星雲光調整），並且把Mode設定為「Luminosity」。把圖層位置設定在最下方，並且使星星聚集的部分變得明亮。

明亮部分的色彩則要選擇與星星相同的色彩。希望變得明亮的部分就利用「舊水彩」等進行上色，並利用Blur工具把整體模糊化。這是利用與步驟 7 繪製星雲時的相同方法來繪製。

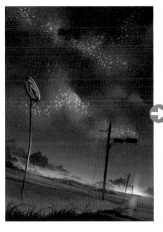 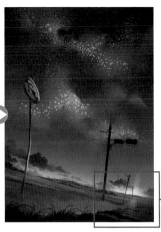

14 賦予相機效果

與5-3步驟 4 同樣地利用Multiply在畫面的四個角落加上暈影的表現。因為是夜晚，所以比較不容易看出變化，但是透過這樣的暈影加上，更能在插畫上強調出照片感。

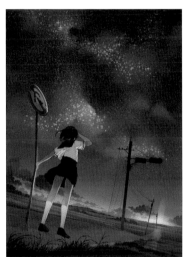

15 深入描繪人物

利用與5-7白天插畫的相同方式，進行人物的完稿。因為是從橫構圖變更為縱構圖，所以把人物變更成5-2步驟 1 中所繪製的「眺望」姿勢。

繪製夜景時的選色重點，乃是避免過分強調陰暗部分的對比。

人物的深入描繪完成後，插畫即大功告成。

參考背景繪製底稿　　　　線稿　　　　　　　底稿上色　　　　　　陰影

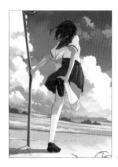 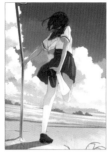 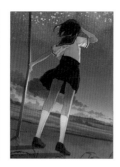

16 人物的色彩選擇

　　不光是人物，物品的色彩也會因周遭的環境而改變。

　　尤其是像這次的技巧變化，因為從頭開始全部重新上色是相當辛苦的作業，所以只要讓色彩混合上周邊的色彩，就可以更容易挑選出自然的色彩。

❧ 完成 ❧

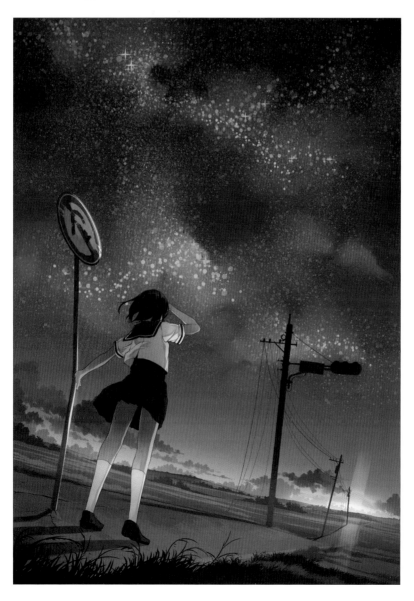

Chapter 6

繪製室內

兩位高中生一起用功讀書的場景。

季節的設定是秋天，畫面因楓葉的反射而變成橘色。另外，家具和小東西則使用燈籠或柿乾等獨特的物品，表現出更古老的日式房屋氛圍。

室內插畫的重點在於採用明確的透視。另外，這次採取稍微特殊的構圖，表現出用魚眼鏡頭拍攝般的歪斜畫面。

▶ Palette

R255	R245	R237	R214	R210	R210
G203	G155	G119	G88	G71	G74
B97	B88	B72	B64	B47	B58

R30	R19	R37	R65	R70	R88	R135
G29	G18	G31	G49	G50	G56	G80
B33	B21	B33	B53	B48	B47	B60

▶ SampleData

06_shitsunai.psd

▶ Rough

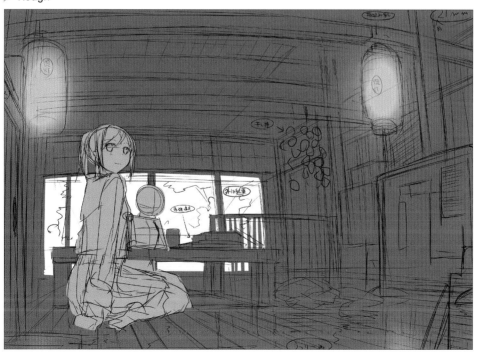

6-1 草稿

1 繪製參考線

　　室內的插畫與之前所繪製的自然物件（雲或草原等）不同，如果沒有確實掌握空間，大多會出現不自然的情況。為了讓插畫更具說服力，繪製複雜的東西時或繪製不習慣的場景時，不要怕麻煩，逐一地畫出細緻的參考線吧！

　　另外，這次採用些許特殊的構圖，製作了魚眼鏡頭風格的畫面。如果像實際用魚眼鏡頭拍攝的照片那樣，使畫面呈現歪曲，插畫就會嚴重歪斜，因此畫面僅止於稍微歪斜的程度即可，藉此製作出魚眼鏡頭的「感覺」。這就是「用廣角鏡頭拍攝時的桶形失真（30頁）較大的影像」。

　　可以自由地調整這種像差的程度是在照片中無法表現的插畫特權，因此只要把這種技巧學習起來，就可以讓今後的插畫表現更加廣泛。

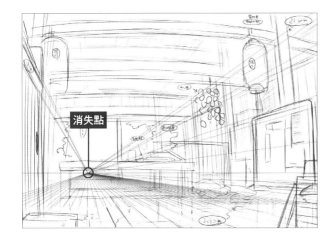

消失點

2 透視

　　表現桶形失真時的重點，乃是在一開始就先決定好內側的消失點。

　　決定好內側的消失點後，朝向該消失點畫出室內的參考線。

3 製作失真的透視

如果採用一般的一點透視圖法（25頁），直線或橫線皆呈現平行，所以不管伸展到哪裡，線條都不會有半點交集。

可是，在桶形失真的畫面中，以消失點為中心的直線、橫線會在畫面外的某地點交集。這裡就是要製作這種歪曲成桶形的參考線。

首先，在SAI中畫出正圓（ 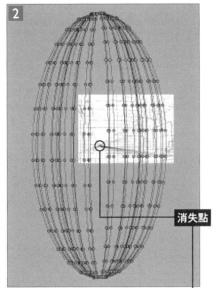 ）。繪製的方法請參考107頁。把消失點放置在完成的正圓中心。

使用選單的〔Layer〕→〔Transform〕，把正圓變形成縱長型的圓。複製＆貼上變形的圓，並參考草稿使形狀變形，讓圓的中心點對齊（ 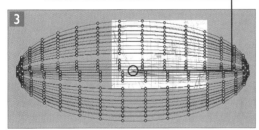 ）。橫向的參考線也要以相同的方式製作（ 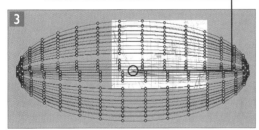 ）。

如此一來，參考線便製作完成了（ ）。

消失點

Point
失真畫面的製作方法

右圖的圓形是用魚眼鏡頭拍攝時的全景，當圓形的範圍全都收納在畫面內的時候，就會形成用魚眼鏡頭拍攝的畫面。只要改變圖中顯示的方框（畫布）大小，就可以調整失真的程度。

隨著方形的畫布變大、接近圓形的外周，就會形成失真較大的構圖，如果把畫布的方框縮小，就會形成縱橫失真程度較小的構圖。

這次是以如圖般的畫布大小進行插圖的繪製，不過有些構圖即使更加歪斜也沒有關係。

視線高度

消失點

插畫範圍

6-2 底稿

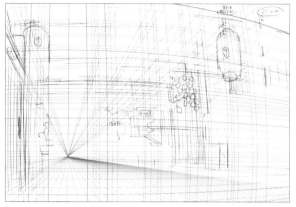

根據草稿和參考線繪製

▋ 製作底稿

　　將畫好的參考線和草稿作為參考，使用自訂筆刷的「主線2」（設定內容在22頁），進行底稿的繪製。這對後續的作業來說，這裡是最重要的部分，所以要特別仔細。尤其是柱子的位置關係更要注意避免混亂。

　　畫面中央部分稍後會再進行繪製，所以僅止於看得出形狀的程度即可。

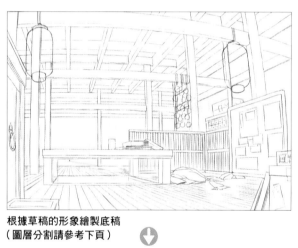

根據草稿的形象繪製底稿
（圖層分割請參考下頁）

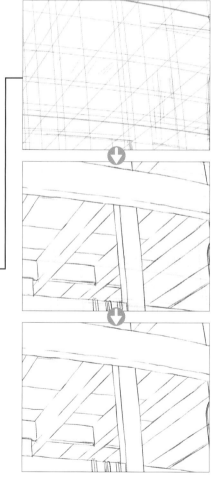

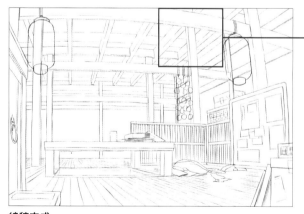

線稿完成
（右圖是局部擴大的部分）

6-3 上底色

1 圖層分割

草稿繪製完成後，對每個組件進行色彩區分。在這種複雜的透視中，色彩會隨著作業的進展而變得混亂，有時也會有上色錯誤的情況。只要預先做好分開上色，搞錯的情況就會變少。

圖層要像這樣，區分 Layer Set 給執行相同作業的各個組件。

在這張插畫中，還要製作「桌子周圍」、「外側小物」等的 Layer Set。

2 上底色

天花板、地板和楓葉在圖層結構的最下方建立新的 Layer Set，人物則在最上方建立新的 Layer Set，並且粗略地塗上色彩。

這裡的色彩是用來決定整體的形象，所以不用在意細節部分，就算僅塗上色彩形象也沒有關係。

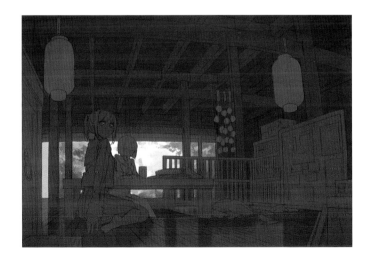

6-4 上色① 室內整體

▌繪製柱子的形狀

繪製柱子的形狀。在剛才製作的「柱1」Layer Set中進行柱子的繪製。

把上底色的圖層全部設為隱藏，並且僅顯示透視和底稿。因為事後的修正會比較輕鬆，所以就使用SAI的「Linework Layer」，依照透視線來製作柱子的形狀。其訣竅就是以老舊住宅的柱子為形象，使線條稍微歪斜。

柱子的形狀完成之後，把Linework Layer點陣化，並塗上色。因來自外面的光而形成逆光，所以色彩偏暗。

側面和橫向的柱子也要利用相同的方法來繪製。

在「柱2」Layer Set內製作中間的柱子。作業步驟就跟「柱1」相同。

② 繪製樑柱

天花板的樑柱則繪製在「天花板柱」Layer Set 中。

製作步驟就和6-4步驟 ① 中製作柱子形狀的流程相同，先利用Linework Layer製作形狀，並且重覆上色的動作。繪製方法雖然單純，但卻是相當需要毅力的作業。不過，只要這裡可以做得仔細，稍後的作業就能變得更加輕鬆，甚至能讓完稿更加漂亮，所以千萬不可以鬆懈。

③ 繪製牆壁

牆壁也要區分圖層來繪製。

在「牆壁」Layer Set中建立新圖層，並且把右側牆壁部分的柱子和隔扇的外框與先前的柱子同樣地分開上色。

被外側公布欄和小東西所遮蓋住的部分，就算是沒有嚴密地深入描繪，也沒有關係。

在「牆壁」Layer Set的下方建立新的Layer Set（牆壁2），將格子和隔扇部分以不同圖層區分，進行分開上色。

顯示「牆壁1」Layer Set後，結果就變成這樣。

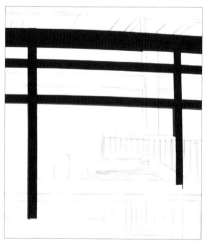

4 繪製後方的柱子

畫面最後方的柱子也要建立新的Layer Set（柱3），並且塗上色彩。

5 繪製柵欄

進一步在「桌子周圍」Layer Set中建立Layer Set（後方），並繪製柵欄。

作業步驟和柱子等相同，利用Linework Layer逐一繪製柵欄。此時，適當地繪製柵欄，因為是使用Linework Layer，所以透過「Transfer CP」之後還能簡單地調整。

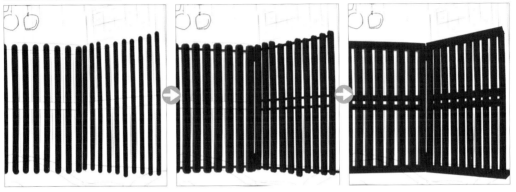

6 繪製桌子

在「桌子周圍」Layer Set中，進一步製作Layer Set（桌子）。和柱子同樣，桌子也是分開上色。

7 繪製地板

進行地板部分的範圍區分。

利用與6-3步驟 1 中最初進行圖層分割一樣的方式，在最下方建立「地板」Layer Set，並且在其中建立「基底」圖層，全面填滿地板的色彩。

8 深入描繪地板

首先在平鋪的地板上畫出溝。使用「Linework Layer」的功能，表現出透視的壓縮（32頁）。朝向消失點拉出線條，並利用「Pressure」調整線條的粗細。選擇外側的Pointed，並朝右方拖曳之後，線條就會變粗。決定好線條的粗細後，複製＆貼上那條線，利用「Edit」工具，挪動與消失點反方向的控制點，拉出所有的溝。為了讓大家看得更仔細，這裡刻意把線條畫成紅線，但實際上線條是用黑色繪製的。

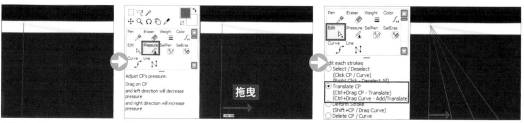

拉出線條　　　　　用Pressure調整線條粗細　　　　　利用Edit移動複製＆貼上的線條。
配合草稿，利用拖曳的方式，調整與消失點反方向的控制點位置

9 繪製暖爐

繪製桌子下方的地板部分、暖爐部分。

10 繪製公布欄

之前的作業都是重覆「對每個組件建立Layer Set」、「在Linework Layer上進行繪製、上色」的作業，請有耐心地逐一進行。

繪製位在畫面右側的公布欄。圖層分成「欄框」、張貼紙張等的「內容」、支撐公布欄的「腳」三種。

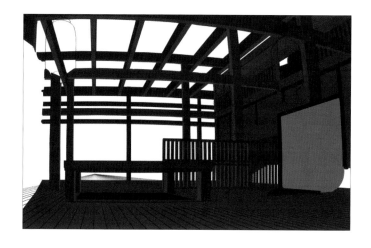

如此一來，柱子、牆壁、地板的上色就完成了。

6-5 上色② 楓葉

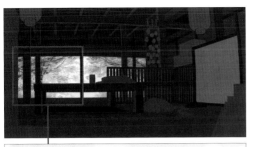

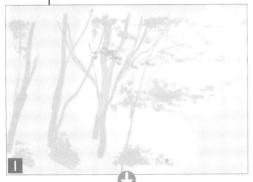

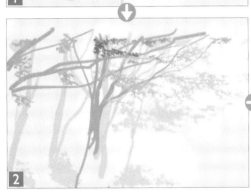

1 繪製楓葉

　　大致的分開上色都完成了。接著,進行楓葉部分的深入描繪。

　　在圖層結構的最下方建立新的Layer Set。楓葉和樹枝就分三個階段進行繪製。圖層分成遠景部分、中間的樹枝部分和最近的深色樹葉部分。

　　遠景部分的圖層(1)就用淡且明亮的色彩僅繪製形狀,中間的圖層(2)則是繪製樹木的陰影,最後近景部分的圖層(3)就用比較深的色彩繪製樹葉。

　　筆刷就分別運用SAI的「舊水彩」、「水彩筆」、自訂筆刷「平筆」(設定內容在22頁)三種來繪製。

　　用邊緣堅硬的平筆畫出形狀,並利用邊緣比較柔軟的舊水彩、有邊緣特徵的水彩筆調整形狀和色彩。

Point
楓葉的選色方法

　　楓葉的樹葉就挑選飽和度較高且明亮的色彩。因為室內的插畫往往容易偏暗,所以要藉由外部色彩的明亮化,使其產生效果性的對比。

　　雖然不拘細節地自由挑選色彩也無妨,但是,因為紅色或黃色的近似色彩會變多,所以要改變各自的明度,使色彩富有變化,這就是選色的重點。

　　在插畫中,紅色系的樹葉色彩採用了明度較低的色彩,並且使用於陰影部分;黃色系的色彩如果把明度降低,就會變得暗沉,所以要設定為明亮的色彩,並使用於亮部。

黃色系把
明度調高

紅色系稍微
降低明度

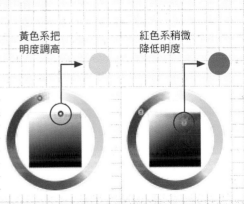

6-6 上色③ 地板

1 繪製反射

接著，深入描繪地板。在6-4步驟 **7** 中所製作的「基底」圖層上方建立新圖層（基底上色）。勾選「Clipping Group」，進行反射光的繪製。拋光的地板在逆光時經常會反射出風景。這次的情況也一樣，想像一下反射背景楓葉的色彩運用。

色彩就用6-5深入描繪的楓葉和地板的基色來加以混合製作。一邊考量桌子和柱子的陰影等，一邊塗上概略的色彩。

此時，只要讓倒映有些許的失真，就能更添加真實感。

在地板溝的側面添加亮部。藉由這樣的方式，就能夠讓平鋪地板的外觀更加鮮明，表現出拋光的地板質感。

2 暗處的陰影

沒有逆光的陰暗部分僅描繪物件陰影的倒映，不用加上亮部。衣服是隨意擺放，所以僅描繪該陰影即可。

3 深入描繪暖爐

進行暖爐部分的深入描繪。木紋的繪製方式請參考Chapter2的2-3步驟 8（45頁）。相較於地板的反射程度，暖爐部分的木頭來得低，所以要用灰色繪製，避免混入太多的楓葉色彩。

暖爐的內部和暖爐的陰影要在各自的圖層上方建立已勾選了「Clipping Group」的圖層，進行色彩的調整。

6-7 上色④ 柱子

1 深入描繪柱子

在6-4中所做成的柱子部分的各圖層上方建立新的圖層，並勾選「Clipping Group」，進行深入描繪。

首先，在寬廣面上繪製木紋。對於戶外光照射到的側面則要先塗上基底的茶色，然後從繪製楓葉時所挑選的橘色中，重疊塗上紅色系的色彩。

原本也要在側面上繪製木紋，但是因為面積比較狹小，所以這次僅深入描繪戶外光。

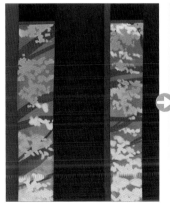
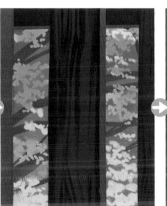

2 塗上側面部

對於光沒有照射到的側面部，則使用飽和度較低的藍色系色彩。

3 在柱子加上亮部

柱子部分的深入描繪完成後，在邊界線部分追加亮部。在各個柱Layer Set內的最上方建立新的圖層，並在光照射到的部分與暗部的邊界畫上亮部。

如果隨機加上亮部，就可以表現出更棒的氛圍。

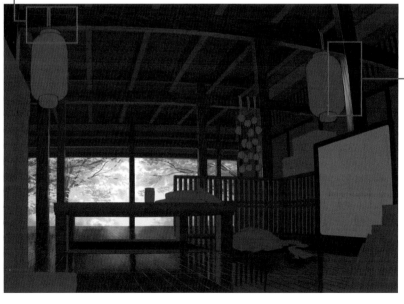

6-8 上色⑤ 天花板、牆壁

1 深入描繪樑柱和隔扇的框

在6-4步驟 2 中繪製在「天花板柱」Layer Set的天花板樑柱部分也要採用相同的作業，不過色彩的選擇方法與柱子有些差異。樑柱底面部分的色彩是形成屋簷陰影的部分，所以不要像繪製柱子時的那樣，混入紅色系的色彩。

● 柱子色彩　　● 形成屋簷陰影部分的色彩

隔扇的框是漆面，所以會比其他的柱子部分更加光滑。繪製光滑素材時，除了像柱子那樣塗滿整面之外，只要進一步強調亮部，就可以表現出光滑質感。

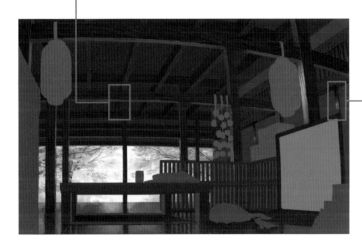

2 繪製隔扇的圖樣

繪製隔扇的圖樣。因為畫面本身有些傾斜，如果直接繪製的話，就會產生不協調的感覺，所以要繪製在新的長方形畫布上，使用「Transform」調整過後，再貼到原來的插畫上。

這裡採用鬼和雲的構圖，且混合了紅色、綠色和黃色等色彩，製作出略帶點鮮豔色彩的形象。使用SAI的「Pencil」、「舊水彩」等，自由塗上色彩。

3 貼上隔扇的圖樣

合併步驟 2 中繪製有隔扇圖樣的圖層，並以複製&貼上的方式貼上圖層。

把貼上的圖樣圖層移動到「隔扇」圖層的上方，然後選擇選單的〔Layer〕→〔Transform〕，並利用〔Transform〕使圖樣變形。貼上4個圖層並使圖樣變形之後，就可以把圖層合併起來了（隔扇圖樣）。

4 繪製隔扇的陰影

在「隔扇圖樣」圖層的上方建立新圖層（隔扇陰影），利用灰色畫出陰影，並且把Mode設定為「Multiply」。

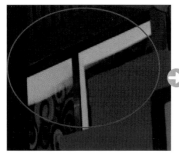

5 深入描繪土牆

接著，繪製畫面中央遠景的土牆。建立新的Layer Set（天花板），並且將其配置在「柱3」Layer Set的下方。

首先，利用陰暗的色彩在柱子的陰影部分塗上概略的陰影和汙穢（**1**）。以概略的形狀在土牆畫出裂痕（**2**）。調整裂痕的形狀（**3**），並加上亮部（**4**）。

在大塊的裂痕部分繪製基礎的木框結構。

6 深入描繪天花板

深入描繪天花板部分。在「天花板」Layer Set中進行繪製。

依照透視參考線，把溝部分利用Linework Layer畫上。

像6-6那樣，也要追加亮部。

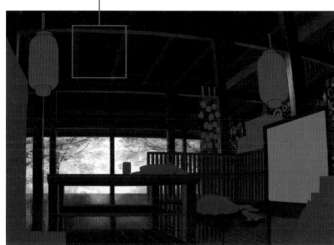

6-9 上色⑥ 小物件

1 深入描繪柵欄

接著，進入桌子周圍的作業。首先，深入描繪在6-4步驟 5 中已做好形狀的柵欄。這部分也要利用與柱子相同的方法進行深入描繪。

上底色的狀態　　　　　塗上光照射到的側面　　　　　加上亮部

2 深入描繪公布欄

接續6-4步驟 10 的作業，進行公布欄的深入描繪。

依照個人的喜好，在公布欄畫上學校的通知傳單、海報、月曆等。

公告部分的圖層不用加以區分，直接畫在同一個圖層即可。就如下列般，先繪製紙的形狀，接著是繪製在紙上的內容。如果紙的內容是照片的話，就先用陰暗的色彩填滿色彩，然後再慢慢塗上明亮的色彩。

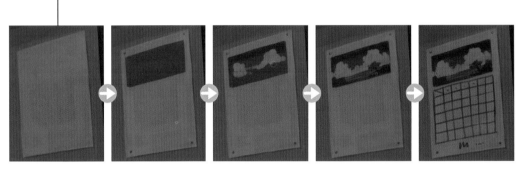

3 深入描繪桌子

進行桌子的深入描繪。桌子也和柱子一樣先行木紋繪製，明亮部分則以橘色或紅色系的色彩來深入描繪，最後在邊界部分加上亮部，依此順序來進行作業。

就像6-7那樣，側面不要繪製木紋，僅加上光的表現

4 繪製五斗櫃

關於後方的五斗櫃部分，要先從形狀的繪製開始。

在「桌子周圍」Layer Set 中建立 Layer Set（五斗櫃），進行五斗櫃的繪製。參考透視，利用與柱子相同的方法繪製形狀後，再進行深入描繪。五斗櫃的把手部分只要用黑色畫出形狀後，在同一圖層加上亮部就十分足夠了（■）。

五斗櫃上方的箱子也是一樣，在「桌子周圍」Layer Set 中建立 Layer Set（箱），進行深入描繪（2）。

一旦圖層變多，就容易變得混亂，所以要對每個組件區分 Layer Set，進行圖層的管理。

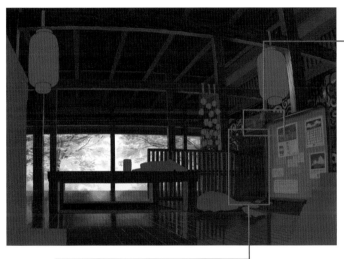

畫面左手邊的五斗櫃也要深入描繪。雖然繪製方法是相同的，但是位置比桌子還外側，所以要在「桌子周圍」Layer Set 的上方建立新的 Layer Set（外側小物件），並在其中進一步細分圖層。

5 深入描繪位在桌子上的小物件

進行各個小物件的深入描繪。逆光使物件變得陰暗，所以只要注意調降色彩的飽和度，失敗就會變少。

注意輪廓的深入描繪遠重於細節上的深入描繪。

另外，在草稿中畫面的右側畫了衣服，但是為了展現出倒映，這裡刪除了衣服的部分。因為前面的作業中有細分圖層，所以此時可以輕鬆地進行修正。

深入描繪右側地板的倒映。基本上如前所述，但是溝的間隔狹小，因此作業費工。

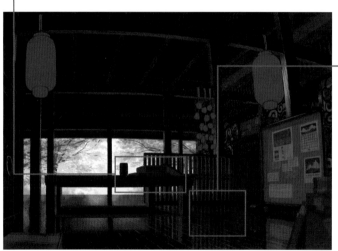

6 繪製柿乾

繪製風乾到一半的柿乾。由於柿乾已經去掉了柿皮，因此不會有柿皮的光澤表面。畫出用菜刀去掉皮般的形狀。只要把它想像成不一致的多角形，就容易了解了。

首先，利用形成陰影的較深色彩來繪製形狀（ 1 ）。接著，繪製光照射到的部分（ 2 ）。

將光照射到的部分和陰暗部分的邊界用更暗的色彩塗上（ 3 ）。畫出蒂頭（ 4 ），最後再畫出串連柿乾的繩子即完成（ 5 ）。

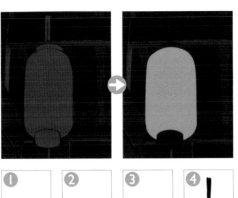

7 繪製燈籠

繪製前景的燈籠。「燈籠」Layer Set就建立成如左圖般的結構。

由於草稿階段就已經畫出概略的形狀了，因此一邊稍微調整形狀一邊進行圖層區分。把圖層分成燈籠部分和上下部分。

泛黃的白色

8 深入描繪燈籠

進行燈籠的深入描繪。紅色的燈籠感覺太過突兀，所以這次製作成白色的燈籠。

利用偏黃的白色和黃色概略地塗上（ 1 ）。

接著概略畫出燈籠骨架（ 2 ）。仔細地深入描繪骨架（ 3 ）。最後繪上燈籠紙貼合部分的線條（ 4 ）。

黃色

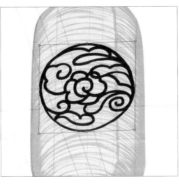

9 繪製燈籠的圖樣

繪製在燈籠上的圖樣是採用與6-8步驟 2 繪製隔扇圖樣時相同的方式，使用SAI的自訂筆刷「平筆」（設定內容在22頁），以單色在其它的畫布上畫出圖樣。然後再利用與6-8步驟 3 相同的方式，把畫好的圖樣貼上，再根據透視參考線，利用「Transform」進行調整。

10 表現燈籠的光

　　表現燈籠的光。在燈籠的上方建立Mode設定為「Luminosity」的新圖層（燈籠光），並利用微暗的橘色，在燈籠的周圍加上模糊。

11 暈影的表現

　　做出暈影（30頁）的表現。在最上方建立新圖層（暈影）。將四個角落塗上微暗的藍色，並利用Blur工具套上模糊，把圖層的Mode設定為「Multiply」。

　　如此一來，背景就完成了。

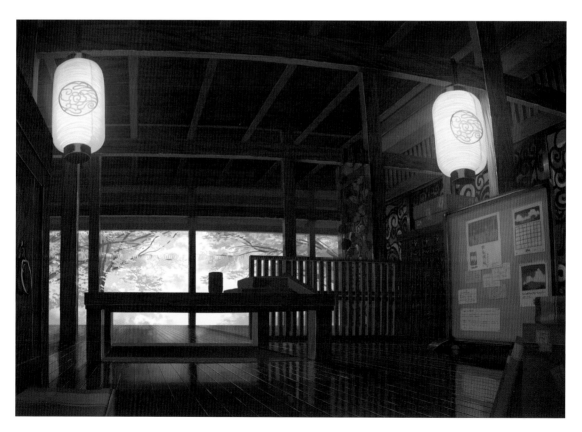

6-10 人物

1 繪製人物

繪製人物。外側的人物要在桌子的前面建立新的Layer Set；後方的人物則要在桌子的後面建立新的「後方人物」Layer Set。

2 人物上色

進行人物的上色。這次是逆光，所以整體要塗上較多的陰影。

室內跟太陽光線直接照射的外面相比，光線會變弱。畫面變暗的時候，陰影部分和基本色之間的對比會變弱。此時的訣竅就是以確實明亮的色彩來完成亮部。

這是插畫以背景為主時的訣竅。如果是插畫以人物為主時，為了必須使人物最為醒目，就沒有必要去在意這個亮部。

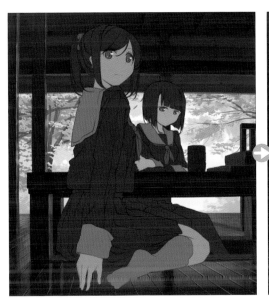

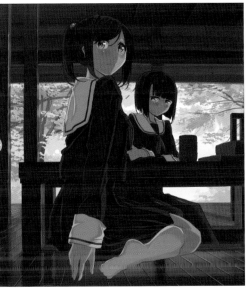

3 繪製人物的倒映

也要增加人物在地板上的倒映。

如果製作太多的Layer Set，就會使作業環境變得沉重，所以要適當地合併圖層。

這次要把新圖層建立在人物的下方，深入描繪在該處，如果作業環境還足以負荷時，不要合併圖層，一旦深入描繪，作業會較為輕鬆。

完成人物倒映的深入描繪後，整張插畫就大功告成了。

6-11 完成

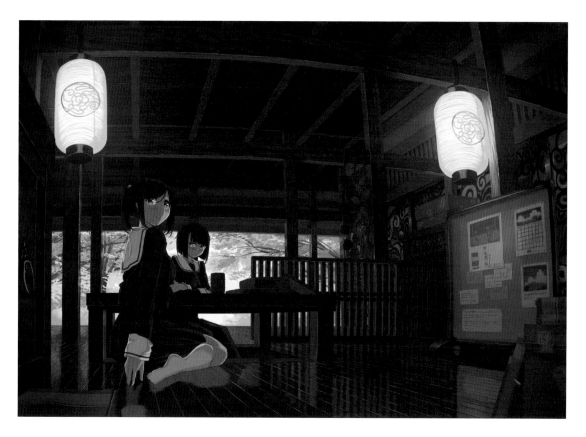

Chapter 7

繪製田園風景

繪製田園風景

▶ Palette

R3	R4	R6	R9	R24	R40	R42		R14	R8	R26	R40	R56	R90
G41	G48	G58	G70	G98	G115	G118		G47	G52	G69	G92	G118	G150
B81	B91	B105	B122	B156	B173	B176		B65	B71	B74	B74	B80	B81

▶ SampleData

07_denen.psd

▶ Rough

以5～6月初夏的形象來繪製田園風景。

圖層結構大略分成天空、後景的山、中景的森林、前景的農田。

在中景的森林部分透過房舍和神社入口的牌坊

等來安排些許重點，以及藉由畫上兩位幫忙農務的女孩來進一步表現出季節感。

因為在Chapter5中已經解說過天空的繪製方法，所以本章節的解說將以高山的上色為主。

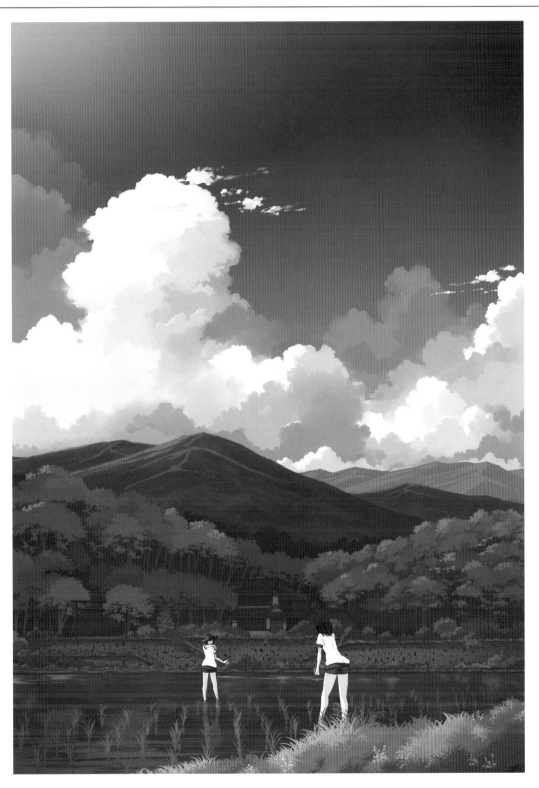

7-1 草稿

1 繪製草稿

這張插畫的繪製不用太過在意透視。

透視僅使用在種植地面稻田的線條。這次畫出了如下圖般的透視參考線。因為這個透視是使用在水田上色的時候,所以在現階段要預先調降圖層的Opacity。

2 在草稿上色

將草稿概略上色,並將此作為底稿。

Chapter5的天空插畫也是這樣,當上色作業占了插畫作業的絕大部分時,只要先進行上色,鞏固好完稿時的形象,就可以讓之後的作業更加順暢。

這次是將基本色全部以藍色來構成。在以該藍色為基準下,從上方追加草的色彩等,透過像這樣的方式進行作業。

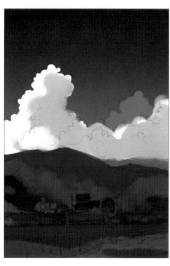

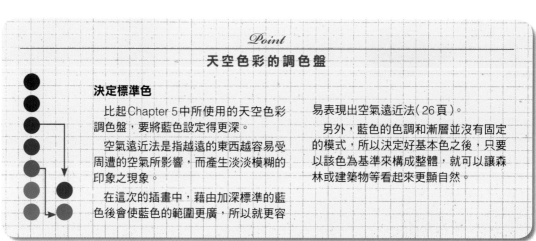

Point

天空色彩的調色盤

決定標準色

比起Chapter 5中所使用的天空色彩調色盤,要將藍色設定得更深。

空氣遠近法是指越遠的東西越容易受周遭的空氣所影響,而產生淡淡模糊的印象之現象。

在這次的插畫中,藉由加深標準的藍色後會使藍色的範圍更廣,所以就更容易表現出空氣遠近法(26頁)。

另外,藍色的色調和漸層並沒有固定的模式,所以決定好基本色之後,只要以該色為基準來構成整體,就可以讓森林或建築物等看起來更顯自然。

7-2 圖層

圖層分割

　　插圖的形象鞏固之後,為了讓作業更加容易,進行圖層分割。這次把圖層分成山的部分❶❷和天空的部分❸。

　　山的部分要隨著作業的進行,利用追加進行圖層分割,所以目前只有分成「外側的山❶」和「內側的山❷」兩個圖層。

7-3 上色① 雲朵

繪製雲朵

　　在「天空」圖層❸的上方建立新的圖層(雲),並繪製雲朵。

　　因為作業要從遠處開始進行,所以要先繪製內側的藍色雲朵,並在其上方把草稿當作參考,利用明亮的白色畫出雲朵形狀。

　　雲的繪製方法在Chapter5的5-3步驟❹(98頁)中有詳細說明。

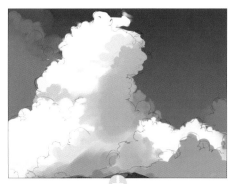

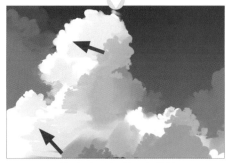

以加上陰影的形象深入描繪

2 繪製雲朵的陰影

　　進行雲朵的深入描繪。這次的雲朵和Chapter5相同，也是夏天形象的積雨雲，所以就以相同的繪製方法進行，不過這次是單一的大片雲朵，因此製作時要注意避免雲朵的形狀太過單調。

　　繪製大片雲朵時，要把塗上陰影這件事放在心上來製作形狀。

　　關鍵就是一邊勤奮地確認整體，一邊進行作業。如果太過集中，會有只看得見一部分的時候，所以製作出新的形狀之後，要先確認整體，並且檢查是否有任何不協調感。

Point

協調色彩的挑選重點

　　繪製背景時，是否曾有過「人物太過突兀」、「背景的樹木太過醒目」的情況？

　　繪製協調的背景插畫時，最希望注意的部分就是選色。選色的關鍵就是「不要超出基本的調色盤」。

　　在本書中，之所以一定要製作主要使用色彩的調色盤，那是因為只要根據基本的調色盤來選擇其他的色彩，就可以提升整體的統一感。

　　請比較下圖。左邊是用明亮綠色繪製的插畫，色彩雖然很漂亮，但是因為太過明亮，反而會讓綠色的部分顯得太過突兀。

　　右邊則是根據天空色彩的調色盤，留意「空氣遠近法」，以綠色混合藍色後塗上的插畫。

　　和左圖相比，色彩看起來雖然比較暗，卻和周圍的風景相當協調。

選色方法的範例

從天空色彩的調色盤中挑選明亮的藍色。

把色相挪動到綠色部分。為了避免從這一帶大幅超出，只要一邊調整一邊選擇，失敗就會減少。

一旦大幅超出，就會變成如左圖般太過明亮的色彩。

除此之外，還有各式各樣的選色方法，所以請試著找出適合自己的方法。

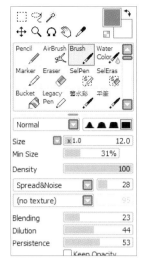

3 雲朵的深入描繪

　　進一步地深入描繪雲朵。大片陰影的部分很容易形成單調，所以即使是在陰影的中間，也要展現出微妙的濃淡。雖然差異並不大，但只要確實地深入描繪，就可以讓完稿更加完美。這一類的濃淡很難用邊緣堅硬的筆刷做出表現，所以要一邊使用具滲色效果且邊緣柔和的筆刷，一邊仔細描繪出沒有不自然的邊界，這就是訣竅所在。

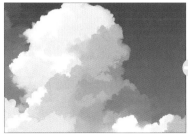 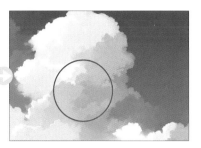

4 在雲朵展現出立體感

　　完成大片雲朵的深入描繪之後，在外側配置上小片的雲朵。在「雲」圖層的上方建立新圖層（雲2），並如同覆蓋在積雨雲般用白色繪製雲朵。在其上方建立套用遮色片的新圖層，並且深入描繪陰影。雲朵雖然不大，但只要配置上這種雲，就可以展現出立體感。

7-4 上色② 山

1 將底稿進行圖層分割

　　外側的高山部分全都是在相同的圖層上進行底稿繪製，所以使用「Magic Wand」工具或「SelPen」工具約略裁切高山部分。裁切選取後的高山部分，進行貼上，同時把圖層分成三個部分。

　　這樣的手法雖然有點粗糙，但是因為在繪製森林時有隱藏的預定，所以不需要太過在意。

用 Magic Wand 工具選擇外側的山

利用「SelEras」概略裁切山和森林的邊界

僅選擇高山的部分

選取範圍完成

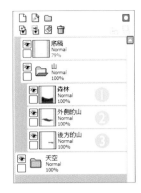

圖層要從由外往內依序排列。

在「山」Layer Set內，從外側開始依「森林」圖層、「外側的山」圖層、「內側的山」圖層的順序交替排列。圖層結構如左圖所示。為了不讓圖層名稱混亂，適當改變一下！

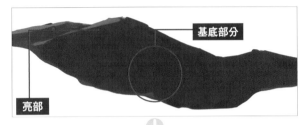

基底部分

亮部

概略區分較深的陰影和較淺的陰影

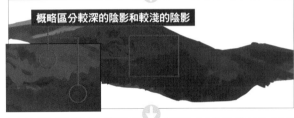

進一步決定較深的部分

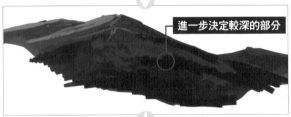

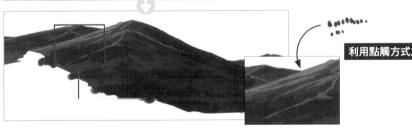

利用點觸方式加上樹木的形狀

2 繪製外側的山

繪製外側的山。直接在「外側的山」圖層②深入描繪。因為是遠景，所以不要使用綠色，而以混雜了天空色彩的藍色進行深入描繪。陰影部分的濃淡要選擇降低對比的色彩。

首先，使用SAI的「舊水彩」進行亮部和基底部分的上色。

進一步透過自訂筆刷「平筆」概略畫出陰影部分和較濃的陰影部分。

透過「平筆」塗上濃淡；透過「舊水彩」以點觸般的感覺畫上亮部和樹木的形狀。

3 繪製內側的山

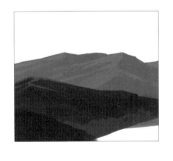

畫在「內側的山」圖層③的遠景高山，則不進行樹木的深入描繪，只畫出高山的形狀。對比要比外側的山更低。

7-5 上色③ 森林

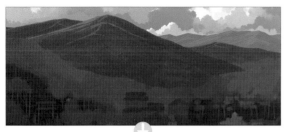

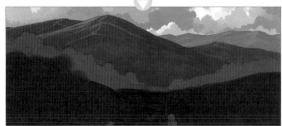

1 將森林進行圖層分割

從中景繪製至前景。

首先，利用7-4步驟 1 的方法，把「森林」圖層分成「森林」圖層和「農田」圖層。

完成圖層分割後，在「森林」圖層上，把樹林深入描繪在與山之間的邊界部分。

因為是為了確定森林和高山的邊界而進行的深入描繪，所以只要有大致的形狀即可。

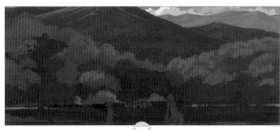

2 繪製森林

概略描繪森林。關鍵是繪製時要注意樹葉的群體。

樹葉群體的下方也要深入描繪樹幹。這裡的樹幹不使用茶色，而是使用偏藍的綠色。

使用的筆刷除了使用預設的「舊水彩」繪製概略形狀之外，還要使用邊緣較柔的「水彩筆」。

細微部分則要使用預設的「舊水彩」和「平筆」（設定內容在22頁）。

樹木的樹葉要一邊注意樹葉的群體，一邊利用舊水彩或平筆來深入描繪。只要依照陰暗部分→亮光部分的順序進行上色，就可以更容易掌握形狀。

一邊注意樹葉的群體

樹幹不使用茶色，而要使用偏藍的綠色

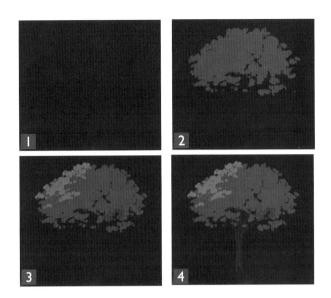

3 樹木的繪製方法

首先，將陰影的部分繪製在整體（**1**），並且從陰影的上方繪製樹葉的群體（**2**）。畫上日照的場所和陰影部分之後（**3**），在森林下方的陰影部分繪製樹幹，樹木的繪製便完成了（**4**）。

透過深入描繪多個樹葉群體，使整體看起來像是一片森林。

繪製纖細樹木時，如果使用邊緣柔和的筆刷，會比較不容易進行滲色作業，所以要使用比較能加以應用的「舊水彩」等進行深入描繪。

一邊注意樹葉的群體一邊製作形狀

4 繪製森林

參考步驟 **3**，一邊組合色彩和形狀，一邊逐步製作出森林的形狀。

同時，只要預先稍微深入描繪下方的草或石塊部分，就可以更容易掌控整體的形象。因為是遠景，所以下方的草不需要畫得太仔細，只要能掌握形象即可。

概略的森林形狀完成之後，森林的繪製作業就可暫時告一段落了。

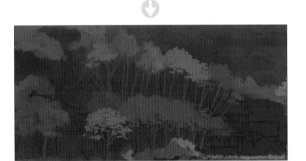

根據樹葉的形狀繪製樹枝

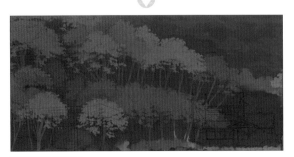

調整樹葉的形狀

5 繪製石牆

把步驟 4 先繪製好的石牆填滿色彩。

因為是遠景,所以這裡也要選用偏藍色的色彩。

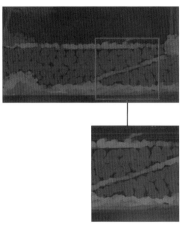

6 繪製石牆的石頭

在「山」Layer Set 中 建 立「石 牆」圖層。石牆的石頭就使用邊緣堅硬的「Pencil」來繪製。

在步驟 5 填滿色彩的部分畫上石頭,做出宛如鋪滿石頭般的感覺。

雖然會有草和被覆蓋到邊緣的部分,但是之後還會利用其他圖層從上方深入描繪草,所以就算稍微突出也沒有關係。

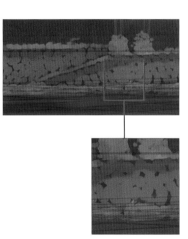

7 繪製石牆的陰影

在「石牆」圖層的上方建立新圖層(石牆陰影),並且勾選「Clipping Group」,深入描繪石牆的陰影。因為是遠景,所以不需要繪製得太過細微,只要有概略形狀即可。

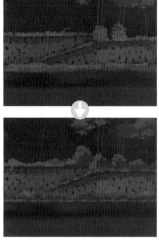

8 繪製石牆周圍的草

在「石牆」圖層的上方建立新圖層（草），並從突出的石牆上繪製草。因為距離遠且渺小，所以無法深入描繪，但是仍舊要盡可能地加上細微的陰影。

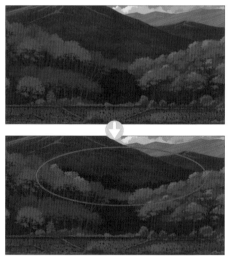

9 展現森林的深度

在「森林」圖層的下方建立新圖層（後方森林），並且在森林和高山之間加上生長在後方的樹木。這裡不需要加上陰影，只要有粗略的輪廓即可。

利用把高山色彩的明度降低後的色彩（接近黑的色彩），以宛如填滿樹木和高山邊界般的形象來畫出。最後，在樹木上深入描繪光照射到的部分。如此一來，高山和森林的部分就完成了。

✦ 7-6 上色④ 農田 ✦

1 圖層分割

進入前景的作業。首先，利用7-4步驟 **1** 的方法，分別製作出外側草叢（外側草叢）和農田（農田）的圖層。

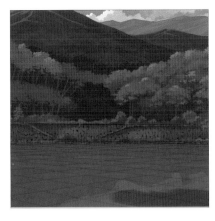

2 繪製農田

在「農田」圖層的上方建立新圖層（農田倒映），勾選「Clipping Group」，並且以天空的中間色彩填滿。

之所以利用中間色彩填滿，乃是中間色彩最接近反射的天空色彩。

因為還會在這個進行深入描繪，所以上底色的程度即可。

3 繪製農田的倒映

利用7-5繪製森林的要領，先從形狀的畫出開始。水面經常有被風吹起漣漪的情況，很少會有宛如鏡面般清晰的倒映，所以就算僅加上粗略的色彩也沒關係。

關於水的倒映，在Chapter3（63頁）中有詳細的解說。

4 繪製水面

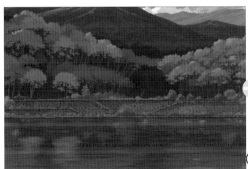

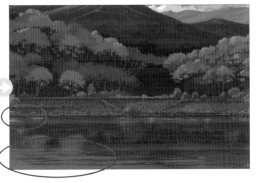

建立新圖層（漣漪），繪製水面上的漣漪。水面的倒映是森林，但因為水面有漣漪，所以會倒映出比森林更上方的天空的藍色。把天空的倒映深入描繪在外側。另外，遠處的漣漪則用白色來加以表現。

5 遠景和近景的色彩差異

在7-6步驟 中所製作的「外側草叢」圖層上深入描繪前景的草叢。基於空氣遠近法的關係,遠景、中景的植物等都要和天空的色彩混合,強化藍色,但是外側的草叢則用原本的綠色加以表現。

遠處的綠　　　　　　近處的綠

6 繪製外側的草叢

重點就如同森林的樹木般,同樣要注意草的群體。把草叢分成照射到光的草、形成陰影的草,以各自不同的區塊形式進行上色。

與森林不同的地方是,因為草叢屬於近景,所以必須畫出明顯的輪廓,同時一根根仔細地描繪。

光照射到的草和形成陰影的草的邊界,要把草一根根地繪製出來(1)。草之間的邊界要逐漸地模糊化,調整到不會不自然(2)。

草叢畫完成後,重點式地加上些許花朵(3)。

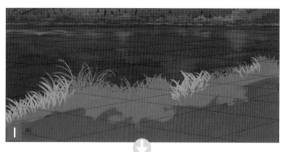

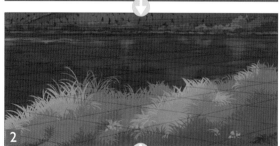

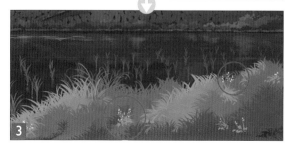

繪製草時的筆刷

　　繪製逐漸模糊的草時，要使用SAI的「水彩筆」，並且調整成邊緣柔和、滲色有效的設定。

　　繪製一根根的草時，則要使用「舊水彩」，並且把Min Size縮小。

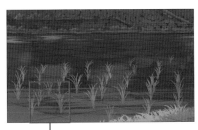

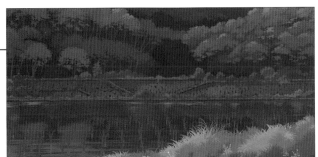

7 繪製水稻

　　畫上水稻。

　　雖說要以7-1步驟 1 中所畫出的透視參考線為標準，不過因為插畫所呈現的是人工栽植的風景，所以就算多少有些落差，也沒有問題，因為這樣反而更能展現出手工作業的感覺。

　　建立新圖層（水稻）進行水稻的繪製。這裡並沒有什麼需要特別注意的部分，只要畫出水稻般的線條即可。

　　在其上方建立新圖層（水稻調整），並且勾選「Clipping Group」。

　　套用上外側明亮，內側的水稻混上些許藍色的漸層。

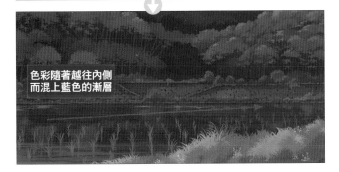

色彩隨著越往內側
而混上藍色的漸層

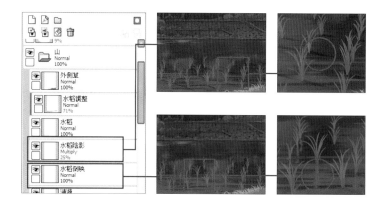

8 繪製水面的反射

建立新圖層（水稻陰影），一邊注意光源的位置，一邊深入描繪水稻的影子，同時把Mode變更成「Multiply」。色彩選擇偏藍的黑色。因為影子的色彩太濃，所以要把Opacity調降。水稻的倒映也要建立新圖層（水稻倒映）進行深入描繪。

7-7 上色⑤ 建築物

1 繪製牌坊

深入描繪房屋和牌坊。牌坊只要畫出形狀並加上陰影即可。這裡的色彩才是重點。

牌坊是紅色的，但是因為空氣遠近法的關係，所以要混上些許的藍色。利用SAI的Scratchpad（19頁），製作出鮮豔紅色和天空藍混合而成的色彩。陰影則採用加上更多藍色的色彩。

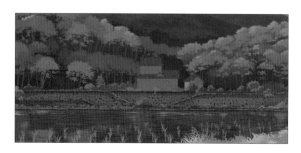

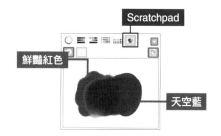

2 圖層分割

房屋就依照線稿畫出形狀。圖層要把屋簷和其他部分分開。製作Layer Set，把房屋和牌坊的圖層放在一起。

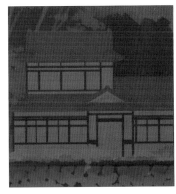

3 繪製柱子、窗框

利用SAI的「Linework Layer」深入描繪柱子和窗框。在此使用Linework工具，主要是為了縮短作業時間。

因為Linework工具只要設定起點和終點即可，所以在繪製等距直線時，歪斜情況比較少，可畫出漂亮的線條。

雖然也可以使用筆刷繪製，但是使用Linework工具就能夠在稍後輕鬆地改變線寬和色彩。繪製完成後，預先合併「窗戶」和「牆壁」的圖層。

4 深入描繪房屋

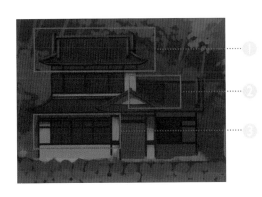

根據柱子和窗戶骨架繪製出房屋。以整體的構圖來看，房屋的尺寸相當小，所以屋瓦的溝（❶）、建築物的陰影（❷）、屋簷的陰影（❸）等只要做到約略描繪的程度即可。

屋瓦的溝

牆壁的陰影

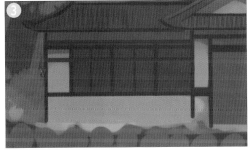

屋簷的陰影

※ 實際色彩比較陰暗，所以書本上做了些微調整，增加了亮度。

5 調整色調

雖然結束房屋的上色，但和周圍相比，色彩有點醒目，因此要進行調整。在「房屋、牌坊」Layer Set 的上方建立套用遮色片的新圖層（空氣）。

塗上藍色，把圖層的 Opacity 設定為 30% 左右，藉此表現出空氣遠近法（這裡設定為 35%）。

製作新圖層

塗上藍色。這個時候不要完全填滿

調整圖層的 Opacity

左邊兩張圖是套用空氣遠近法前後的比較。套用之後，感覺和背景的森林更為調和了。

如此一來，背景就完成了。

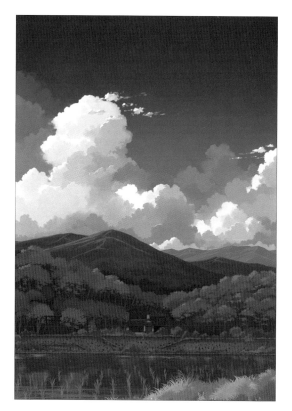

7-8 上色⑥ 人物

繪製人物

　為線稿上的人物上色。人物的草稿原本是把Layer Set放置在最前面，但是這裡則要配置在「水稻」圖層的下方。根據草稿繪製線稿，進行上底色後，建立勾選了「Clipping Group」的新圖層，並進行上色。

　與Chapter3的海的插畫相同，在陰影部分的上色要混入周遭天空的藍色，但是就像海的插畫那樣，由於周遭並非全部都是藍色，因此混入的藍色不要太多。

　深入描繪農田的倒映，人物的繪製就完成了。

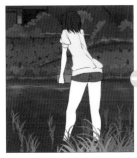

人物的上底色

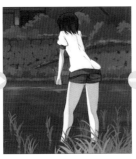

加上陰影

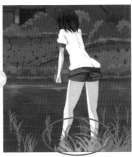

加上農田的倒映

7-9 效果

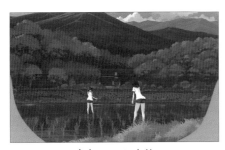

套上Multiply之前

暈影的表現

　表現相機鏡頭的暈影（30頁）。

　這是相機的效果，所以不一定要套用。在最上方建立新圖層（暈影），並且把Mode設定為「Multiply」。在四個角落塗上微暗的藍色。由於太陽光從左上照射下去，因此左上方不用加暗。最後再用Blur工具加上模糊效果。

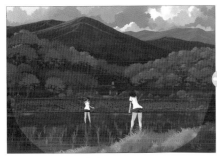

套上Multiply

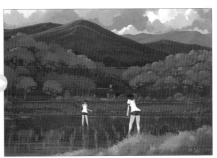

模糊

173

左上最明亮的部分

加上明亮的藍色

把Mode設定為
「Luminosity」

2 光斑的表現

把新圖層（光斑）的Mode設定為「Luminosity」，並且把圖層配置在最上方。

塗上明亮的藍色，再用Blur工具加上模糊效果。

7-10 完成

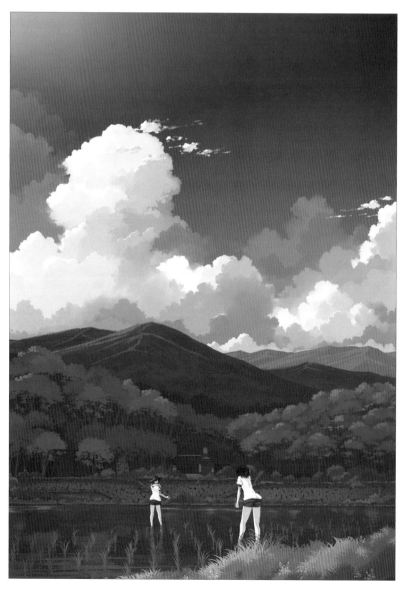

照片與背景

　本書介紹了許多把照片的表現有效地應用於插畫的方法。最後，在此刊載了幾張繪製背景插畫時，可作為借鏡的照片。

◀8角形點狀散景的範例
對人物為主的背景等特別有效果。

▲ 前方的楓葉清晰，後方的楓葉模糊的範例
對人物為主的背景別具效果。可作為遠景模糊方法的參考。

▶室內照片的範例
可參考地板的反射或和室等室內的小物件。